U0136359

這個外觀簡潔清爽的杯子，
該如何讓它看起來充滿迷人的魅力？
你是否有什麼好辦法呢？

「Photo Styling」，這是一個能帶給各位答案，
讓相片作品充滿迷人魅力的技法。
無論是相片作品，或是想要展示的商品，
就讓本書所介紹的100種創意巧思
為它們施展散發迷人魅力的魔法。

更可愛！更充滿魅力!!
想要讓相片作品一眼就能擄獲人心，
激發其魅力的有型畫面是不可或缺的關鍵。
使被攝體看起來更美麗的光線、提升輪廓鮮明度的構圖、
讓色彩與質感更加栩栩如生的背景和底圖等，
必須藉由各種構圖要素的細膩安排與搭配，
才能有效提升被攝體吸引他人目光的魅力。
這就是Photo Styling。

學會了 Photo Styling 的相片拍攝技巧，
內心憧憬的一幕、事物經歷的歲月時光等，
都能透過相片生動地訴說這些故事。
藉由 Photo Styling 的巧妙安排，
將內心渴望表達的想法，
轉化為能用眼睛欣賞的相片作品吧。

許多女性們在學會了
Photo Styling的拍攝技法後，
如今正不斷地活躍於攝影世界。
各位也一起來開啟這扇大門，
體驗用Photo Styling表現相片作品的
喜悅與成就感吧！

「Photo Styling」是由窪田千紘在2007年開始提出，代表一種拍攝相片時如何選擇與安排被攝體的原創技巧，也是窪田千紘以個人觀點將過去從未被提出的概念與名詞實際品牌化的專有名詞。
「Photo Styling」、「Photo Stylist」、「Photo Styling Creator」是Photo Styling Japan的註冊商標。

PHOTOSTYLING

跟著設計總監捕捉
時尚攝影角度

讓你的相片按讚數激增的100種創意巧思

Contents

Chapter 2

Photo Styling實踐技巧

本書標示的規則與注意事項

◎ 雖然儘可能選擇各家廠牌單眼相機共通的功能來做介紹，但部分相機仍有可能不具備本書所介紹的功能，敬請見諒。
◎ 關於相機的拍攝模式名稱如下。
‧程式先決自動(程式優先自動、P模式等)‧光圈先決自動(光圈優先自動、AV模式、A模式等)‧快門先決自動(快門優先自動、TV模式、S模式等)
‧手動曝光(M模式等)　另外，AE是Automatic Exposure的簡稱，代表自動曝光之意。
◎ 焦距標示為「35mm規格換算」、「相當於○mm」時，代表是以底片的35mm規格換算後的焦距。關於35mm規格換算請對照P137。
◎ 本書是以2015年6月的資訊為基準所撰寫。

若將數位單眼相機、無反光鏡數位單眼相機（微單）、輕便型數位相機和智慧型手機的照相功能全都視為一種相機。當今已然附上足以了一樣的時代，無論哪一種相機，隨著功能種類和效能方面日益進化，相信任誰都能輕鬆拍攝出美麗的相片作品。然而在這當中，又以什麼樣的相機最適合用來拍攝Photo Styling相片呢？

對Photo Styling而言
數位單眼相機是最為推薦的選擇

就結論而言，數位單眼相機是最為推薦的選擇。
這裡就從各種類型相機的特徵來做分析，
說明數位相機最適合拍攝Photo Styling相片的理由。

智慧型手機的照相功能

只要輕觸畫面就能輕鬆拍攝相片，拍攝後能直接上傳到社群網站或部落格等，這些都是其他相機無法比擬的優點。不過，比起專門拍攝相片用的相機，除了影像畫質比較差以外，從對焦點的鎖定到相片曝光、各種設定等，也都無法像數位單眼相機一樣自由調整安排。

輕便型數位相機

無法更換鏡頭、機身相較於一般相機更加小巧輕盈的數位相機。從感覺近似智慧型手機到性能足以比擬專業級機種的「高級輕便型數位相機」，款式非常豐富。雖然無論那一種輕便型數位相機都能用來拍攝Photo Styling的相片作品，但在畫質和對焦點鎖定的操作性方面會比較遜色。

About CAMERA

本書是以數位單眼相機為前提來解說拍攝技巧

雖然使用下列的無反光鏡數位單眼相機也能拍攝Photo Styling
的相片作品，但由於無反光鏡數位單眼相機隨著廠牌和機種的不
同，影像感應器的大小（P137）、功能和操作方式等皆會有極大
的差異。因為本書的各項基礎技巧並不一定適用於所有類型的機
種，所以之後的範例相片和解說內容將會以使用數位單眼相機為
前提，這點請讀者們諒解。

數位單眼相機

自底片相機時代以來，便是許多職業攝影師和業餘
攝影師所愛用的相機類型。不僅可以搭配各式各樣
的鏡頭，還可自由調整光圈或快門速度的設定，能
拍攝出明亮且符合我內心期待的畫面內容。若是最
新型的機種，影像畫質足以因應海報等級的列印尺
寸，因此推薦用來拍攝Photo Styling相片作品。

無反光鏡數位單眼相機

機身小巧輕盈的它，不僅與數位單眼相機一樣能交
換鏡頭，而且還可以自由調整光圈、快門速度和其
他設定。因為影像感應器和鏡頭較小，在畫質表現
方面有不及於數位單眼相機之處，不過足以應對一
般的拍攝情形，再加上平實的價格，近年已成為許
多人添購相機的選擇。

為何需要Photo Styling？

從為自己的相片拍攝風格冠上「Photo Styling」這個名稱到整體概念系統化，

期間經過了8年以上的時間。

在這之前，世上並沒有「Photo Styling」這樣的名詞存在，

因此別人最常問我的問題，就是

「這個到底是什麼？」、「這個有何必要性？」

對此我曾經以各種方式回答這類問題，

不過最核心的概念，可以用

「即便同樣是純白色T恤，直接穿上它和給一位打扮時髦的女性穿上它，

兩者看起來必定大不相同。」這樣的例子來做說明。

雖然只是件純白色T恤，隨著人們穿著方式的不同，

有的看起來很順眼，有的卻並非如此。

是否要佩掛項鍊？還是要戴上手環？

又或者是要搭配披肩等……

藉由形形色色服裝或飾品的搭配，可展現出個人風格與創意。

如何讓自己希望拍攝的被攝體看起來更具魅力，

打造出讓人一看就被深深吸引的美麗相片作品，

這正是Photo Styling的概念。

要拍攝出Photo Styling的相片作品，還必須仰賴拍攝技術。

從「相片畫面表現」的角度，

內心時時思考「如何讓影像看起來更順眼？」、

「怎麼讓相片表現更鮮明吸睛？」等問題，

並且不斷鑽研光線、曝光、影子、散景等基礎知識，

透過全方位的技術提升，讓拍攝的作品更能深得人心。

Photo Styling
10大基本法則
+ 打造拍攝環境的技巧

美麗相片有9成為直幅相片
當中蘊藏了美的黃金比例

一張能吸引他人目光的魅力相片，基本上大多都是直幅相片。只要翻開雜誌或型錄等書籍，便會發現直幅相片有著壓倒性的數量。之所以會有這樣的傾向，最大的原因在於直幅相片能藉由深邃感讓被攝體看起來更加鮮明而美麗。事實上，在縱向的長方形當中，其實蘊藏了自古以來便存在的黃金比例。話雖如此，像是裝飾藝術或是風景等，現實中仍存在著適合以橫幅方式拍攝的被攝體。

Styling Point

1

為了讓主角的優美花束看起來更加鮮明，刻意選擇了充滿時尚感且風格獨特的掛毯做搭配。藉由兩者相互襯托的方式，安排出帶有Photo Styling風格的構圖。

2

因為門的花紋旁還有其他垂直線條存在，所以將花束安排在直立的方形燈框當中。在陪襯飾品皆為黑白色系的配置下，讓花朵的色彩更能吸引人們的目光。

Sense up Point

以橫幅構圖拍攝風景、網頁的Banner等

像是海洋、遼闊的草原、大片的裝飾藝術空間等，適合以橫幅構圖拍攝。此外，網站的Banner等，同樣也必須以橫幅構圖來製作才會顯得美麗。雖然本書提到的拍攝技術基本上都是以「直幅攝影」的方式拍攝，不過面對風景、裝飾藝術、店內陳列等，有些場景仍應以橫幅攝影的方式拍攝，這點必須留意。

Variation

堆疊的被攝體
適合以直幅構圖拍攝

藍色緞帶和布料堆疊的畫面（對照P73）建議使用直幅構圖拍攝會比較理想。

從俯瞰角度拍攝時
以直幅構圖展現遼闊感

刻意從俯瞰角度拍攝這些色調充滿成熟感的紙工藝，並透過直幅構圖表現它們有趣的配置方式。

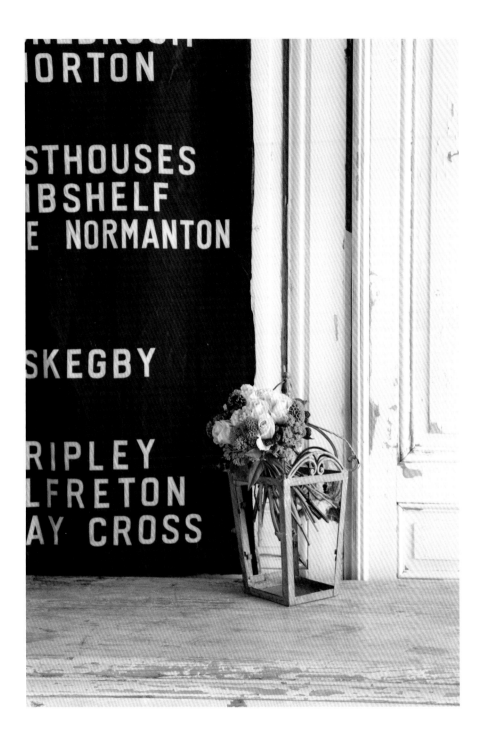

充滿柔和氣氛的花束展現出時尚風格。藉由背景空間廣闊的直幅構圖方式，讓清晰銳利感變得更加鮮明。

Canon EOS 5D Mark Ⅱ 光圈：F5.6
快門速度：1/13秒 ISO：400 焦距：
45mm WB：手動白平衡

Rule 002

想讓被攝體看起來更美麗，
就從運用自然光拍攝開始

因為Photo Styling大多用於室內攝影，或許會給人仰賴人工照明器材打光的印象，但其實使用太陽光（自然光）才能拍出最為美麗的相片作品，這也是為何國外的生活雜誌總是一致運用自然光拍攝相片的原因。像是鎢絲燈或螢光燈這類的人工光線，它們本身都會帶有著色彩，因此拍攝時必須搭配白平衡設定或色彩修正技術來調整影像色調。為了避免被攝體色彩失真，首先就從運用自然光打光開始。

Styling Point

 主角是有著薄薄花瓣的三色堇，因此利用柔和光線讓它拍起來充滿柔美氣氛。若是以直射陽光來打光，生硬的光線反而無法襯托出花朵陰柔的美感。

 纖細的花莖讓三色堇給人一種柔弱的印象，因此陪襯的籃子和繩子等也都選擇纖細的種類。另外，背景的布料也是選擇了小花圖案，讓整體氣氛充滿一致性。

Sense up Point

用自然光拍出美麗相片的三大原則

「不使用閃光燈」、「儘可能在白天拍攝相片」、「避免以陽光直接打光」，這就是拍出美麗自然光相片的三大原則。一旦自然光過於強烈，連帶會讓陰影也變得非常鮮明，除了找尋室內光線狀態最理想的場所外，也能適度利用窗簾或白布等道具調整。拍攝可愛相片的基本原則就是使用柔和朦朧的光線。多雲的日子因為光線安定，有時會比晴天更適合拍攝相片作品。

NG

嚴禁使用能徹底照亮被攝體的閃光燈

使用閃光燈會讓被攝體的每個角落都變得很明亮，給人缺乏立體感的印象。自然的陰影是美麗關鍵。

要注意鎢絲燈或白光管的色偏問題

人工光源本身帶有著色彩，即使靠相機自動修正，有時依舊會殘留色偏的問題。

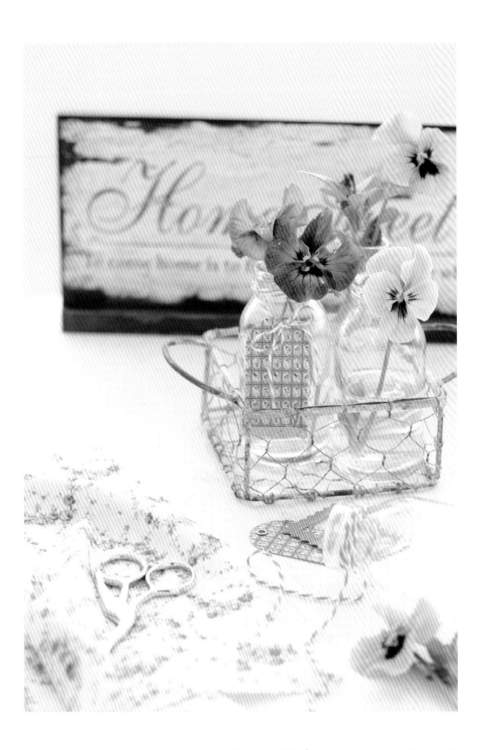

讓三色堇惹人憐愛的魅力鮮明呈現，充滿自然與柔和感的 Photo Styling相片。拍攝時特別講求春天感的色調與質感。

Canon EOS 450D 光圈：F3.5 快門速度：1/40秒 ISO：200 焦距：50mm WB：手動白平衡

基本法則其之3 貼近拍攝主角被攝體

近距離捕捉主角被攝體
充滿魅力之處

Photo Styling是一個充分展現主角被攝體魅力的拍攝技巧。一旦發現帶有魅力的部分，那就以近拍方式強調該處影像。像是包包上的裝飾品、空罐的蓋子、靠墊的刺繡……。無論是什麼樣的被攝體都會有讓人感到驚豔的部分，這就是魅力所在之處。在網路商店所展示的商品相片，許多光是換成以特寫的方式拍攝，就能讓交易量直線上升，這些都是相同的道理。

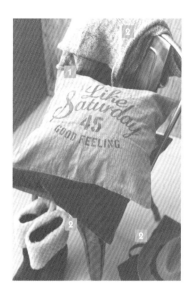

Styling Point

1

主角是燈芯絨靠墊。為了讓相片能展現出充滿魅力的英文字與材質感，從斜角45度的位置以特寫的方式拍攝相片。

2

考量到主角的材質帶有溫暖氣氛，選擇同樣帶給人溫暖感覺的鞋子、帽子和披肩做搭配。藉由刻意不讓配角完全入鏡的方式，達到襯托出主角的效果。

Sense up Point

基本法則就是讓鏡頭貼近自己喜愛的部分

近拍的訣竅，就是找到自己覺得最有魅力的部分，接著讓鏡頭貼近該處。只要掌握讓希望強調之處入鏡的原則，剩下只要用自己期望的風格拍攝特寫鏡頭即可。唯一要注意的地方，就是別太過貼近被攝體而變成一張讓他人看不出拍攝內容的相片。像是讓別人將馬克杯誤以為是湯碗，這就是失敗的作品。相反地，倘若主角在相片中不夠醒目，也很難帶給人華麗而吸睛的感覺。

NG

並非只是一昧讓相機
貼近主角被攝體就好

所謂的特寫鏡頭，並不單純只是讓主角被攝體佔滿整個畫面，還要計算拍攝角度和留白的量等。

讓人分不清主角配角的
相片也是失敗作品

這是讓排在一起的被攝體全部都入鏡，結果分不清主角的例子。務必以主角為中心來拍攝特寫。

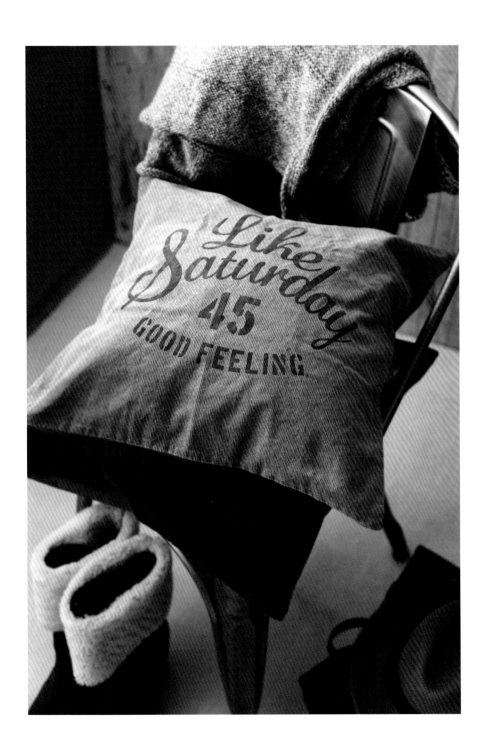

配件無論材質質感或色調都充滿了秋冬的溫暖氣氛，剛好搭配
主角本身些許的硬質感。整體散發出時尚而輕鬆的氣氛。

Canon EOS 5D Mark Ⅱ　光圈：F4
快門速度：1/60秒　ISO：400　焦距：
55 mm　WB：手動白平衡

基本法則其之4　留意底層影像與背景

光是改變底層影像就會讓
相同的主角展現出不同氣氛

對Photo Styling相片而言，底層影像可說是相片成敗的關鍵。靠著底層影像的安排，能讓相片展現出更充滿特色的風格與質感。即便拍攝相同的被攝體，光是底層影像的改變，甚至能營造出在不同場所拍攝的氣氛。另外，從橫向角度拍攝時所捕捉到的背景，也有與底層影像相同的效果，因此安排構圖時也必須特別留意當下的背景（牆壁）。

Variation

推薦選擇帶有斑點或
生鏽感的陳舊物品

用來襯托主角飾品的底層影像為一片陳舊的錫板。它原本是裝潢用的材料，非常適合搭配這裡的主角被攝體。

Styling Point

1

讓直線型物品以相同方向陳列，強調被攝體線條的影像風格（可對照P82的構圖）。整體散發出單純而且一致的美感。

2

底層影像部分是讓兩塊布重疊，並且刻意藉由皺摺營造陰影。雖然這裡的布看起來有如桌巾，不過像是放上熨斗、要不要帶有皺摺等，這些都能配合被攝體改變表現方式。

背景的牆壁也是
表現相片風格的好配角

說到拍攝精緻物品，腦海中往往會浮現桌面攝影的想像，但其實也能在寬廣空間裡拍攝。利用不同的牆壁為相片營造風格變化吧。

Sense up Point

準備適合的紙、布、板子。地毯也是個推薦的選擇

紙張、板子和布料等，這些都能成為搭配被攝體的底層影像或背景。紙張部分可以隨身準備一些容易和各種被攝體搭配的色彩，特別是看起來有如牆壁般的和紙，不僅用於什麼樣的拍攝風格都能拍出可愛的感覺，還有著會不規則反射光線讓相片更美麗的優點。布料方面，除了色彩和圖案外，還要注意材質。至於，板子和地毯，同樣是能輕鬆讓相片變華麗吸睛的催化劑。

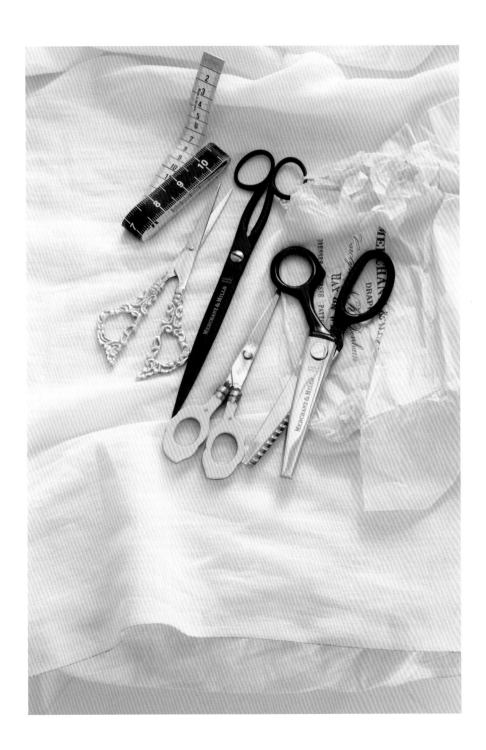

為了同時呈現各式各樣造型的剪刀,營造有如展現手藝般的
相片氣氛,色彩也統一為黑白構成的單色調。

Canon EOS 5D Mark II 光圈:F9
快門速度:1/50秒 ISO:400 焦距:
55mm WB:手動白平衡

Rule 005

從讓人一眼就能說出「色彩」的單色影像風格開始

　　不僅是被攝體，讓包含牆壁和底層影像的整體相片色彩展現出一致性吧。這不僅是普世的美麗法則，也是最能輕鬆讓相片展現魅力的方法。當整體影像統整為單一色調時，對於相機而言也比較能盡情發揮功能。舉例而言，當被攝體為紅色時，從擔任配角的小巧物品到底層影像、牆壁等，無論色調濃淡，讓所有入鏡的物體都帶有紅色調吧。

Variation

整體相片色彩統一為琺瑯的藍色與白色

白色在各種色彩當中是最為明亮的色彩，因此與白色混搭的物體能輕鬆表現出色調濃淡變化，是最容易安排構圖的被攝體種類之一。

Styling Point

1

配合主角的國外進口飲料，無論濃淡，讓整體統一為黃色調。讓標籤上的檸檬自然地安排在畫面中央，廚房抹布也同樣選擇黃色調來加強主角的鮮明感。

2

因為是一般常見的飲料，所以構圖的安排就設定為廚房的一景。至於粗糙竹籃的入鏡，則是更能展現日常生活的氣氛。

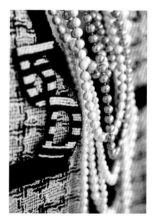

黑色＆白色的被攝體就用灰色表現濃淡

在這個為了強調香奈兒風設計感的構圖當中，將色彩統一至黑色＆白色，接著再用中間色的灰色珍珠為整體色彩帶來變化性。

Sense up Point

小巧物品的選用也要徹底配合畫面最鮮明的色彩

拍攝Photo Styling相片的時候，首先要找出主角被攝體上最為鮮明的色彩，決定相片的主題色。一旦決定好主題色之後，所有用來搭配的物品都要徹底保持相同的色彩。話雖如此，即便是粉紅色，其實也有各式各樣的粉紅色存在，濃郁和淡薄的粉紅色、明亮和陰暗的粉紅色等，如何從相同的色彩當中，藉由濃淡、明暗和色調的差異讓相片帶有變化性，這是重點所在。

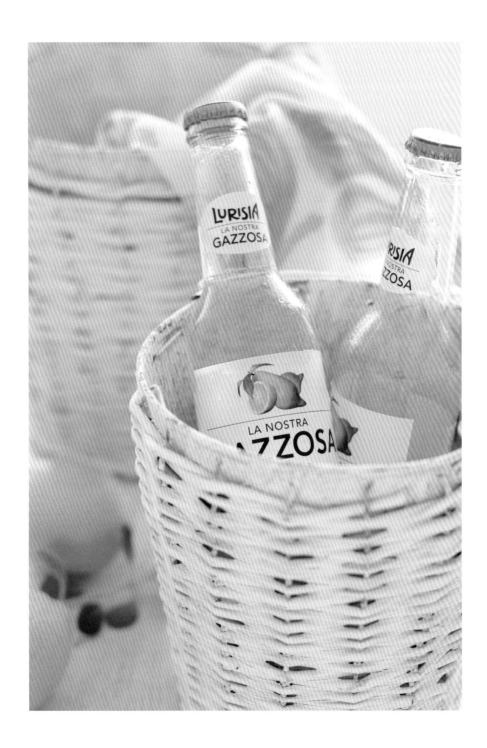

給人清爽夏天氣氛的場景。配合主角的黃色調，用濃淡色彩
打造Photo Styling相片的範例作品。

Canon EOS 450D　光圈：F2.8　快
門速度：1/80秒　ISO：200　焦距：
50mm　WB：手動白平衡

Rule
006

讓同樣質感的被攝體相互搭配
能營造洗練的氣氛

所謂的質感，簡單來說就是被攝體外觀的感覺。像是看起來感覺很清爽、很滑嫩、很有光澤、甚至有的被攝體會帶給人粗糙感等⋯⋯。當決定相片主角的被攝體之後，讓配角的小巧物品、牆壁、底層影像等全都展現出同樣的質感，就能使整體相片展現一致的美感，並且充滿洗練的氣氛。讓他人看到相片有如身歷其境，這是魅力相片的關鍵要素之一。

Styling Point

1

因應擔任相片主角的靠墊，用來搭配的物品也是選擇蕾絲材質。在相同質感物體的重疊下，不僅讓刺繡圖案變得更引人注目，美感也會更加鮮明。

2

關於陪襯的蕾絲或編織品，因為它們一眼望去會給人圖案雜亂、色彩樸素的質感，所以就連放置靠墊的椅子也刻意選擇了散發出老舊質感的類型。

Variation

對於玻璃的質感可用塑膠盤加以襯托

用Photo Styling技巧拍攝一般的聚會場景。透過帶有光澤感的塑膠盤當底層影像，可以強調玻璃杯的質感。

Sense up Point

從平常就要練習捕捉被攝體表面的質感

被攝體的質感表現大多是憑感覺來理解，因此靠經驗累積來磨練自己的感受性是關鍵所在。最簡單的方法，就是經常觀察自己所拍攝的影像到底是滑嫩有光澤或粗糙有顆粒。一般而言，粗糙＝平凡，滑嫩＝洗練。一旦習慣之後，即便乍看之下同樣是有光澤的畫面，像是表面平滑或帶有點顆粒感等，也能從細部影像判斷出差異性。

用玻璃來襯托放在玻璃當中的蠟燭

因為主角是放在玻璃當中的蠟燭，所以其他用來陪襯的物品也選擇玻璃或玻璃瓶，統一整體質感。

有著各種不同編織圖案的靠墊。想要讓它們看起來更加具有
魅力，關鍵技巧在於讓色彩和質感統一。

Canon EOS 5D Mark Ⅱ　光圈：F4
快門速度：1/90秒　ISO：200　焦距：
85mm　WB：手動白平衡

Rule 007

影像風格的一致性能讓希望表現的相片主題更明確

古典、陳舊、自然、東洋、日式、休閒、時尚等，不同的被攝體本身有著各式各樣的風格存在。雖然有時會刻意用不同風格的被攝體做搭配，但大體上和風就是配和風、時尚就是配時尚，整體風格一致是美麗相片的基本要件。這種類型的相片除了相片主題更明確外，整體也會圍繞著特定風格的空氣感，讓相片帶給人更吸睛而鮮明的感覺。

Variation

陳舊風格可以藉由
黑色展現成熟感

主角是陳舊的蕾絲編織物，雖然原本看起來並沒有特別吸引人目光的魅力，但在黑色襯托下，散發出成熟的優雅感。

Styling Point

1

配合主角的多肉植物，以自然時尚感作為相片主題。在選用的托盤上，除了放上同樣有著陳舊感的藍色小瓶子外，其他配角的小巧物品也帶有著相近的風格。

2

在晨間光線灑落的陽台上，欣賞著多肉植物享受悠閒時光……，腦中思考這樣的構圖時，浮現了旁邊有本書正看到一半這樣的畫面。

陳舊感能夠為鄉村風格
帶來加分的效果

在看起來有如鄉下農舍其中一個景象的相片裡，透過陳舊麻繩和藥瓶的相互搭配，讓畫面充滿了歐洲鄉村風味。

Sense up Point

熟悉並且貫徹每一種相片風格的特徵

像是古典相片風格的特徵是帶有裝飾感的曲線、貓腳等……，必須熟悉各種相片風格的基本特徵。此外，在平日觀看各種被攝體時也要隨時讓自己保有這樣的意識，隨著感受性的磨練，日後只需看一眼就判斷出被攝體蘊藏的風格。即便是時尚，其實也有義大利風和北歐風等細微的分別，倘若練就到這樣的差異性都能清楚判斷，Photo Styling技術也將會更上一層樓喔。

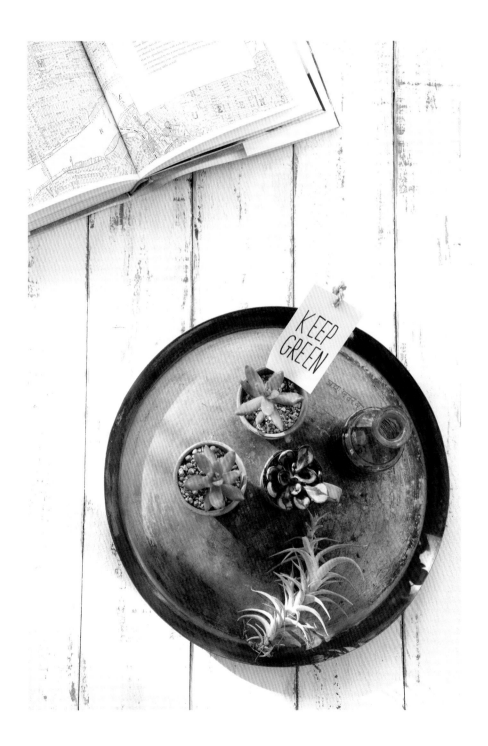

餐廳用托盤和陳舊藥瓶所融合而成的生活感,與自然時尚的
相片表現風格有著絕佳的契合度。

Canon EOS 5D Mark Ⅱ　光圈:F8
快門速度:1/25秒　ISO:100　焦距:
73mm　WB:手動白平衡

小巧物品入鏡成為配角
能讓主角的可愛感更鮮明

為了讓主角被攝體看起來更鮮明，必須仰賴配角的襯托。隨著配角物品的運用方式，能有效增添主角的可愛感與魅力。然而若是兩者之間的風格或色彩有所差異，雖然仍舊能讓相片引人注目，不過卻也會帶給人不協調感。一旦配角變得比主角更為醒目，就是一張失敗的作品。在找尋搭配用的物品時，除了思考它們與主角之間的關聯性外，記得選擇看起來不醒目的物品。

Styling Point

1

因為女兒節的福袋壽司是主角，所以配角物品方面選擇了有著關聯性的桃花和手毬麩的湯等。另外筷子也挑選桃紅色，讓關聯性與色彩都有著一致性。

2

桃花和手毬麩的湯除了刻意以散景的方式讓人看不清楚細節外，也讓部分影像裁切到畫面外。像這樣自然地使用小巧物品做搭配，是構圖的基本原則。

NG

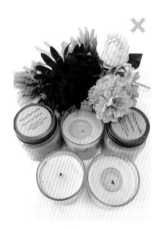

配角的色彩和造型
比主角更為吸睛

比主角的蠟燭更華麗的人造花是個失敗的配角。整張相片會讓人目光無法集中於拍攝主題。

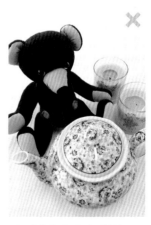

不可讓與主角無關的
物品擔任配角

在茶壺旁擺設了布偶與蠟燭。這種日常生活中看不到的景象，會讓被攝體的魅力減半。

Sense up Point

部分影像、模糊化。運用配角的鐵則就是「自然」

談到如何利用配角襯托出主角的拍攝技巧。基本的方法就是將它們安排在畫面中可稍微瞥見的位置，若能讓它們與主角保持點距離變成模糊化影像，效果更是理想。這種不完整、不清楚的配角安排方式，不僅能讓相片帶有空氣感，還能讓人感受到相片當中蘊藏的意境或故事。至於配角的裁切比例和模糊程度，則是藉由不斷地練習拍攝以找出最佳狀態。

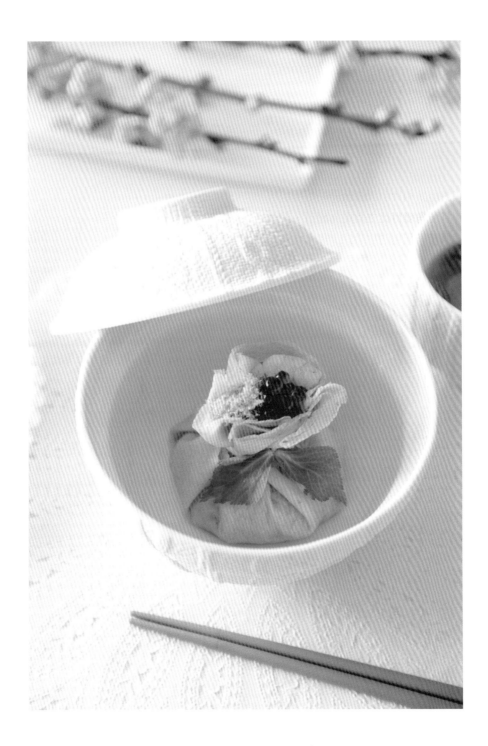

與純白桌面形成鮮明對比的福袋壽司。靠著配角的襯托，讓人看了就知道是女兒節的一景。

Canon EOS 5D Mark Ⅱ　光圈：F4
快門速度：1/10秒　ISO：400　焦距：
85mm　WB：手動白平衡

基本法則其之9 放大充滿魅力的重點

讓可愛部分面積達到最大的 |最佳拍攝角度|

所謂的最佳拍攝角度，就是指找到被攝體最具有魅力之處，並且將可愛部分放到最大的狀態。因為這是決定Photo Styling相片表現的最終作業，必須仔細而謹慎地調整構圖。在一張相片裡，只有拍攝者最清楚希望表現的主題內容，一旦找到被攝體上「最想拍的部分」時，為了讓觀看者也能體驗到拍攝者當下的內心感受，儘可能放大該部分的影像吧。

Styling Point

1

主角魯冰花外觀相當柔弱，給人一種楚楚可憐的感覺，因此將它放入桶型的棉布袋當中。安排時刻意在棉布袋表面做出凹凸變化，營造空氣感。

2

魯冰花是一種在野外綻放的花朵，因此特別強調它的自然感。掛在右上方的茶巾，同樣刻意選擇了洗過而有褪色情形的茶巾。

Variation

可以稍微瞥見袋中
標籤的拍攝角度

這是為了讓袋子當中的標籤能夠入鏡而選的拍攝角度。若想清楚呈現標籤內容，就讓對焦點鎖定它。

為了呈現底部設計而
從仰望的角度拍攝

棉布袋底部也有特別的設計，因此從下方往上仰望的角度拍出帶有居家生活氣氛的自然感。

Sense up Point

這個被攝體的魅力為何？聽聽別人怎麼說也是竅門

想要找出最佳拍攝角度，瞭解該被攝體最大的魅力和賣點也是重要的關鍵。在選購拍攝Photo Styling相片所需要使用的各種精品時，有時不妨向店員詢問精品的相關資訊，他們的回答很可能會成為發現魅力點的提示。雖然最佳拍攝角度是在不斷嘗試當中找出最滿意的結果，不過能否順利找出最想拍攝的部分，也會影響到安排最佳拍攝角度等後續構圖作業的進行。

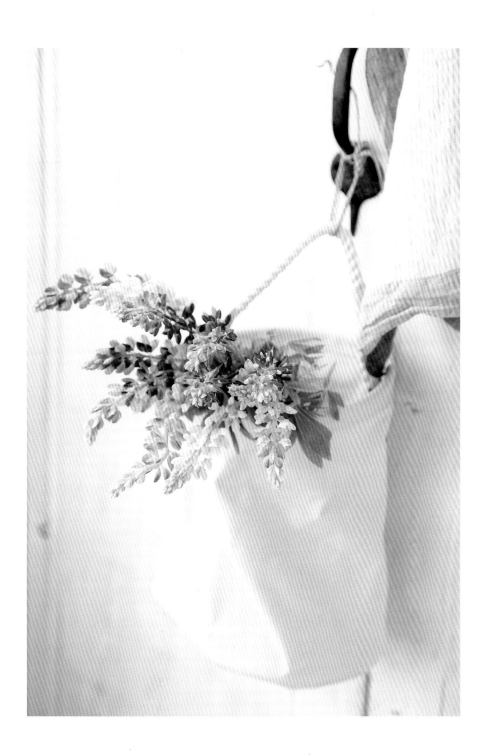

魯冰花莖的獨特柔軟感可以隨著配角的搭配展現出各式各樣
的風貌。看起來就有如日常生活一景的自然相片作品。

Canon EOS 5D Mark Ⅱ　光圈：F5
快門速度：1/60秒　ISO：500　焦距：
93mm　WB：手動白平衡

藉由確實運用1～9的法則
與不斷練習拍攝讓技術純熟

Process

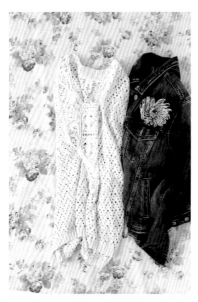

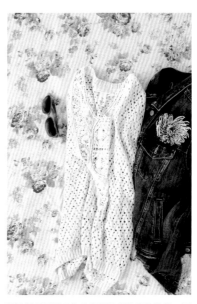

拍攝主角的牛仔外套時，安排蕾絲上衣和胸花做為配角。雖然是最單純的Photo Styling相片，不過還是得安排吸引觀看者目光的焦點，並且讓他人留下深刻印象。

將拍攝場景設定為出門前的服裝配件準備，因此追加了太陽眼鏡營造上述氣氛。雖然與主角的氣氛相當搭調，但配角看起來似乎有些太過醒目。

Photo Styling的基本法則其之10，就是在每次拍攝相片時，都要完美做好基本法則1～9的準備工作。「完美」兩個字聽起來或許給人沉重的感覺，但即使是經驗豐富的Photo Styling相片拍攝者，光是拍攝一張相片，大多都得要花上一天的時間，再少也要半天。即使已經到了拍攝的階段，仍有可能變更Photo Styling風格並重新安排構圖細節，經過不斷嘗試，最後才拍出最棒最可愛的一張相片作品。要追求完美，大量時間的投入絕對是必要的條件。

Styling Point

1

用日常生活的風格讓平時所喜愛的服飾能夠可愛地呈現於相片當中。為了拍起來更自然，刻意不整理服飾，讓它們看起來就像是隨手擺著一樣。

2

以蕾絲上衣搭配質感較硬的牛仔外套，藉此添加女性的柔和感，而底層影像也選擇柔美的花朵圖案。色彩方面選擇清爽的色調，營造梅雨時節的季節感。

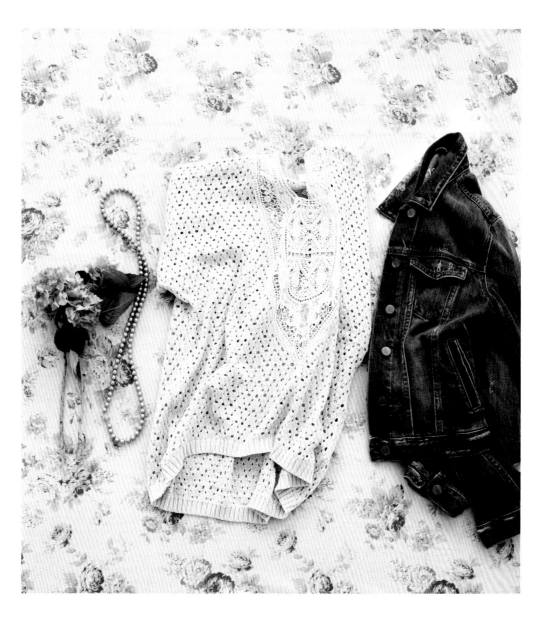

Sense up Point

發現許多美麗事物並不斷精進練習

除了瞭解Photo Styling的技術理論外，另一項重要關鍵就是練習的次數，正所謂熟能生巧，總之拿起相機實際嘗試拍攝吧。雖然Photo Styling有著以文字呈現的具體理論內容，不過它終究是一個感性的世界。想要磨練自己的直覺、豐富內在的感性，唯有不斷地找尋美麗事物並拍出各式各樣的相片作品，別無他法。一邊感受其中的樂趣一邊實踐先前學到的所有理論知識吧。

為了強調女性的柔和感，添加了一條珍珠項鍊。而裝飾房間的繡球花，則是讓整體帶給人深刻的印象。最後再配合構圖感覺調整牛仔外套上面的鈕扣，完成了一張Photo Styling相片作品。

Canon EOS 5D Mark Ⅱ　光圈：F11
快門速度：1/25秒　ISO：800　焦距：32mm　WB：手動白平衡

拍攝場所的安排

拍攝場所選擇在有自然光
透入的明亮窗邊

在陽光直接照射的窗邊

在強烈陽光的照射下，另一頭會出現深邃的陰影，成為對比度（明暗差）高的相片。

在離開窗邊的位置拍攝

在離開窗邊的位置拍攝，明暗差也跟著變和緩，相片整體的明亮氣氛變得更理想。

　　對於使用自然光拍攝的Photo Styling相片而言，最適合選擇有光線從窗戶透進來的明亮房間做為拍攝場景。而光線的質方面，也必須儘可能長時間維持穩定的明亮度。另外，窗戶大小、房間與相鄰建築物之間的距離等因素同樣會影響到光線的狀態，因此不妨在白天時於房間內各處找尋可以用於相片構圖的場所吧。

　　拍攝時，首先將拍攝台放置於窗邊。當陽光強烈時，倘若被攝體擺在陽光直接照射的位置，另一側會出現深邃的陰影，進而變成一張看起來對比度過高的相片，對此就讓拍攝台稍微與窗戶拉開距離吧。不過若是離窗戶過遠，又會出現光和影都變得扁平而欠缺立體感的問題，進而成為單純在陰影下拍攝的相片，要注意。除了找尋適中的位置外，也可利用P40所介紹的方法，將白布懸掛在窗戶上讓光線變柔和。

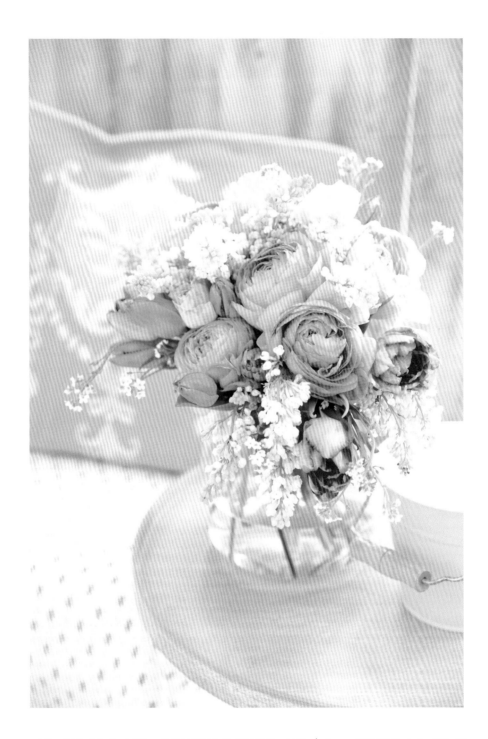

毛茛、鬱金香和歐丁香等，若是拍攝柔和的春天花朵，就找尋有著柔和光線照射的場所安排相片構圖。

Canon EOS 5D Mark Ⅱ　光圈：F4
快門速度：1/20秒　ISO：400　焦距：
70mm　WB：手動白平衡

拍攝場所的安排

安排Photo Styling構圖時
要意識到光線的方向

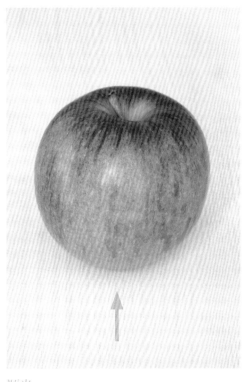

順光

雖然整體畫面給人明亮感均勻、影像清晰的印象，不過卻是
缺乏立體感的單調相片。

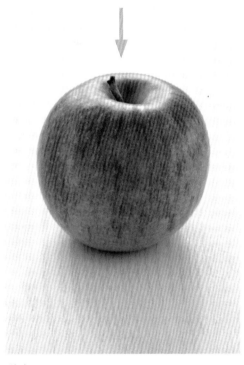

逆光

被攝體的後方十分明亮，正面卻顯得陰暗，當被攝體過於陰
暗時，必須要以曝光補償功能做修正。

隨著打光方向的改變，會讓相片帶給人的
印象也跟著大不相同。瞭解打光方向與效果
的關係並且活用在Photo Styling相片上吧。

「順光」就是從被攝體正面打光，光源位於
拍攝者背後的狀態。

「逆光」則是從被攝體背後打光的狀態，這
時拍攝者的相機鏡頭會面對光源的方向。

「側面光」是指光線從被攝體側面打光的狀
態。隨著側面影像在光線下清晰呈現，高對

比度的畫面會帶給人強烈的印象。

「半逆光」是在逆光和側面光中間的位置，
從被攝體斜後方打光的狀態。

雖然Photo Styling相片的拍攝是在柔和
的光線下進行，不過打光方向仍舊會對相片
表現帶來影響。除了觀察拍攝現場的光線狀
態外，配置被攝體的同時要仔細觀察光與影
的呈現，藉由打光方向的安排讓構圖更符合
內心期待的畫面。

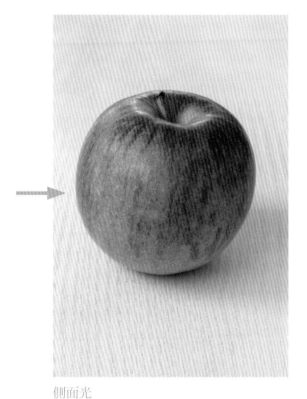

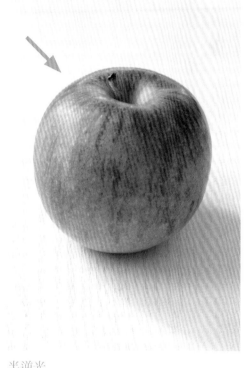

側面光

光與影鮮明地呈現於畫面當中，這是讓被攝體看起來最立體的光線方向。

半逆光

處於逆光與側面光中間位置的光線狀態，能夠適度為被攝體帶來立體感。

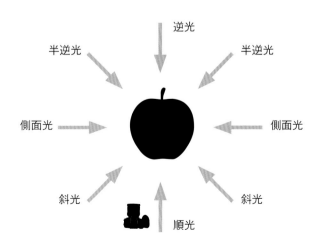

逆光

半逆光　　　　　半逆光

側面光　　　　　　　　側面光

斜光　　　　　　斜光

順光

Rule
013

利用窗簾讓光線變柔和
營造出更輕柔的畫面表現

陽光直接照射的逆光下陰影非常清晰

將拍攝台放置於窗邊，嘗試拍攝陽光直接照射下的柳橙。結果桌面在陽光的打光下呈現死白狀態，柳橙背光的影像也出現漆黑的情形。

運用窗簾讓光線變柔和

在相同的條件下，用窗簾阻隔陽光後重新試拍。除了可以清楚看出桌面的色彩和紋路外，觀看者也能感受到柳橙本身的質感。

　　當來自窗戶的光線過強時，我就會拉上白色的蕾絲窗簾讓光線變柔和。它能有效減弱透進來的光量，並讓清晰的陰影變得輕柔。倘若窗戶本身沒有佩掛窗簾或是遮光效果過強，也可以將床單等布料懸掛在窗上代替窗簾。不過因為床單會遮蔽更多的光量，所以

建議用在光線更為強烈時。另外，百葉窗也有同樣的效果。配合光線強度有效活用吧。

　　窗簾或布料要選擇沒有任何圖案或花紋的種類，因為它們在光線照射下都會投映在拍攝相片裡。至於顏色部分，為避免讓光線帶有其他色彩，當然是以白色為佳。

用白色窗簾遮光

要讓直接照射的陽光變柔和，使用白色窗簾、蕾絲窗簾或遮光捲簾皆可。不過色彩必須選擇白色。

用白色布料代替窗簾

若剛好沒有窗簾時，那就將白色布料或床單懸掛在窗戶上，像是被單等輕薄的布料都是推薦的好選擇。

白色的底層影像會讓光線更明亮

在與左邊頁面右側相片相同的條件下，將底層桌面換成了白色。隨著桌面的反射光打在柳橙的陰影部分，讓背光部分變得更明亮，整體感覺也更柔和。

光線的設置技巧

善加運用反光板 控制陰影的表現

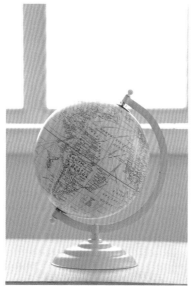

無反光板

在窗邊逆光的位置拍攝地球儀。結果地圖部分變得很陰暗，無法看清楚內容。想要讓陰暗部分變清晰時，不妨活用反光板。

有反光板

搭配反光板之後，原本陰暗的地圖部分變得清晰可見。不過若是反射光線過強，可能會讓被攝體喪失立體感，這點必須注意。

　　光線照射被攝體時，相反側會出現陰影。在被攝體後方位置打光的逆光、斜後方位置打光的半逆光狀態下，則陰影會出現在眼前的位置。若想要讓這個陰影變淡薄，不妨善加利用反光板。

　　所謂反光板，就是用來反射光線的板子。使用方法相當簡單，只要將它設置在光源的相反側並且讓光線反射到影子投映的位置即可。只要仔細觀察，應該就能看出影子變淡薄的變化。

　　除了市售的成品外，其實就算是白紙也能發揮反光板的功效。不過，因為反光板必須要有能矗立的強韌度，所以建議使用白色保

麗龍板。只要黏接兩片保麗龍板讓它們成為對折的形狀，就能站立做為反光板。

　　一邊調整反光板的角度或改變與被攝體之間的距離，一邊找出最能讓畫面呈現出內心期待明亮度與立體感的位置。

反光板的製作方法

除了輕巧的保麗龍板之外，將白紙黏在硬紙板上面也能夠使其成為反光板。考量到紙張顏色也會跟著反射，最好選擇白色的紙張。

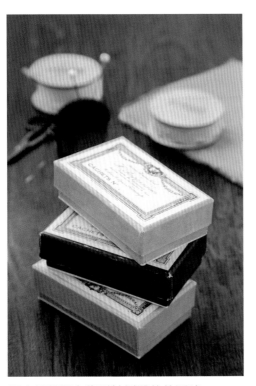

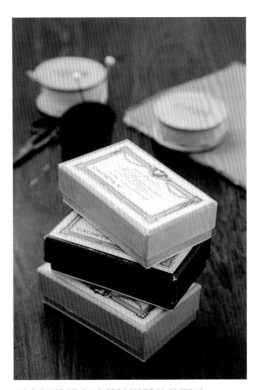

反光板設置在靠近被攝體的位置時

反光板的位置越靠近被攝體，反射的光量越大，被攝體整體影像也就更明亮。這會讓被攝體失去立體感，因此要依照想拍出的效果和感覺來調整打光角度與光量。

反光板設置在遠離被攝體的位置時

與左邊的相片相比，左側箱子的側面和右側的桌面顯得有些陰暗，這也讓箱子的立體感更為鮮明。若是在各角度光線都很充足的環境裡，就無須使用反光板。

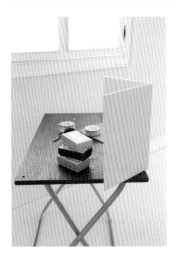

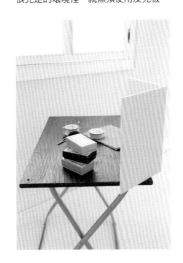

拍攝台的設置技巧

折疊式的桌子是個
便利的拍攝台

橫向位置擺設桌子

雖然在需要用橫向構圖表現的Photo Styling相片或橫幅攝影時都能採用這樣的擺設方式，不過有時畫面深處會捕捉到多餘的被攝體，這點必須留意。

縱向位置擺設桌子

在大多以直幅方式拍攝的Photo Styling相片裡，桌子部分採用縱向位置的擺設方式也會有利於拍攝作業的順暢進行。

調整桌子的擺設方式

想要用讓被攝體美麗呈現的半逆光方式拍攝相片時，可以將桌子以斜角度的方式擺設在窗戶附近。若是拍攝帶有深邃感的相片或影像範圍寬廣的場景，也可合併兩張拍攝台做為底層影像。

決定好拍攝場所以後，接著就是準備拍攝台。其中又以能配合光線狀態改變方向或移動位置，重量輕巧的折疊式桌子最為合適。若是桌面有圖案或是花紋設計，只需鋪上一塊布或板子就能輕鬆遮蓋。尺寸方面，大約40×60cm的折疊式桌子即可，一般大賣場或家具行都可以找到，價格方面也很平實。

雖然設置方向是依照自己想要拍攝的構圖表現來做安排，不過對於大多都以直幅方式來拍攝相片的Photo Styling攝影而言，朝窗戶方向以縱向位置擺設桌子的方式最為實用，拍出來的相片也會帶有深邃感。當拍攝體積較大的被攝體或因為構圖上的考量，有時必須要使用到更寬廣的空間來安排相片的構圖，此時讓兩張桌子並排在一起做為拍攝台，也是個解決辦法。

016

底層影像、背景的設置技巧

安排能為相片營造出內心
期望氣氛的背景（牆壁）

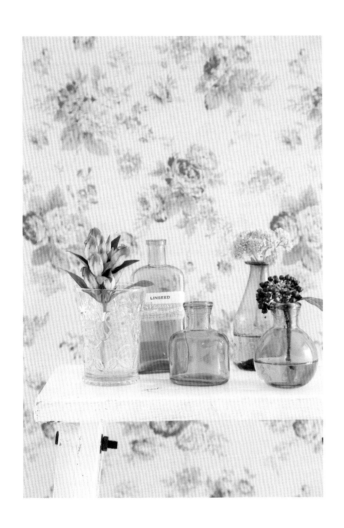

以布料做為背景的
擺設範例

以藍色的瓶子為主角，背景搭配藍色花朵的
Photo Styling作品。這裡使用了印有圖案
的布料來做為背景。在以布料或紙張做為牆
壁時，保持表面平整無皺摺這點相當重要。
若是布料就事先以熨斗燙平，接著在表面平
整的狀態下用膠帶固定吧。

　　每當欣賞到華麗優美的Photo Styling相
片時，內心是否會浮現「我家可沒有這麼漂
亮的房間，哪裡拍得出來」這樣的想法呢？
其實相片拍攝的畫面僅僅只是房間或桌子的
一角而已，因此只要妥善安排相片的影像範
圍，每個人都能拍出美麗的相片。在以牆壁

做為背景時，將紙張或布料貼在牆上，或是
立起板子做為背景等，就能有效改變相片氣
氛。事先準備各種改變背景用的素材，就能
在拍攝過程中輕鬆營造形形色色的氣氛。另
外，記得儘可能選擇不會反射光線的材質，
比較容易拍出美麗的相片作品。

Rule 017

底層影像部分可利用拍攝台或直接在地板上做安排

以俯瞰角度拍攝相片時的擺設範例

若是從被攝體正上方的俯瞰角度（對照P50）拍攝相片，有時拍攝台的高度反而會成為一種阻礙。對此情形，不妨直接將做為底層影像的物品設置於地板上，或者是傾斜到便於相機從正面角度拍攝的狀態，這是擺設時的竅門。

　　在拍攝台的表面，也能使用布料、紙張或是板子做為底層影像。因為靠近被攝體的背景部分會確實入鏡，所以隨著底層影像的材質變化，能展現出截然不同的相片風格。另外，即使是細微的棉絮或碎屑等也都會清楚地呈現在相片中，所以拍攝前要仔細確認。

　　要從45度的斜角度拍攝相片時，可以將底層影像用的物品設置在拍攝台上，不過若是要從俯瞰的角度貼近被攝體，則可將被攝體等相關物品設置在地板上。另外，配合相片構圖讓底層影像用的物品稍微傾斜，這也是讓相片更容易拍攝的竅門。

被攝體的準備

將包裝紙拆開等，
讓被攝體本身看起來更美麗

在鋁箔紙包覆狀態下的蛋糕不僅看起來不美味，也會破壞整體的Photo Styling風格，給人有點雜亂的印象。

關於商品的包裝，最常見的就是玻璃紙或塑膠薄膜，若是直接拍攝相片，會因為光線的反射而破壞被攝體的質感，拍攝前記得拆下這些包裝。

拆掉鋁箔紙之後，被攝體的斷面變得非常清晰，看起來也更清爽順眼。再搭配帶有動感的構圖，看起來會更美味。拆除包裝時要小心避免傷及被攝體。

　　準備好拍攝環境後，接著就是放置被攝體並且開始安排Photo Styling的構圖。

　　一般在拍攝點心或食物等商品時，最常忘記的一點就是拆掉商品上的包裝。即便是廣告用的商品相片，最好也要讓觀看者看到包裝下的商品。舉例而言，商店買來的水果蛋糕側面會包著塑膠薄膜，拆掉它讓內餡清晰呈現，看起來會更好吃。

　　話雖如此，隨著被攝體的不同，當然也有不要拆掉包裝會比較理想的被攝體存在。除了靠經驗判斷外，也可先試拍不拆包裝的相片，實際觀察相片表現的理想與否。

Photo Styling的魅力在於「無須與他人競爭」

談到Photo Styling的魅力為何？

其中一點就是「無須與他人競爭」。

Photo Styling最大且唯一的目標，

就是純粹地不斷追求出色而美麗的作品，

因此拍攝的相片完全不需要去和其他人做比較。

像是「誰拍得比較好」、「哪一張相片作品比較優秀」等……，

完全不必在意這些事情。

只要一直拍攝自己覺得理想的相片作品即可，就是這麼簡單而已。

聽到這裡，或許有些人內心對於「沒有競爭」這點感到不可思議，

但從過去的經驗來看，只要經過半年、一年的時間後，就會覺得理所當然。

與其花時間去評論周遭他人的作品，不如將精神集中在自己的拍攝工作，

努力拍攝出讓自己打從心底接受的理想作品，這才是Photo Styling的真諦。

每個人在學習拍攝相片都有著自己的步調節奏，有的人學習力強所以進步速度快，

有的人則是天生就有這方面的天賦，然而即便如此，仍舊沒有人能永遠完美。

閱覽Photo Styling學生在會員制社群網路討論區的交流內容，

便能看到許多人一邊克服各種環境與狀況，一邊努力找尋出色的相片拍攝方法。

看到這些人的心得分享，不僅瞭解到每個人都有自己的難關要克服外，

他們的努力也會帶來自己並非孤軍奮戰的安慰感，

進而自然建立起友情或締結合作團隊，

認識許多與自己興趣相投的好朋友。

透過拍攝美麗的事物，心中那份不斷切磋琢磨的專注信念，

會讓人在心靈上也獲得成長。

從這點來看，Photo Styling除了可以「激發人們潛在才能」外，

還有著「透過相片與他人建立起情感」的可能性。

在長大成人之後還能發現「新的自己」，

這樣的感動令人倍感欣喜。

Photo Styling
實踐技巧

Chapter 2

Rule 019

從正上方、斜上方、側面 尋找展現被攝體魅力的位置

　　從什麼樣的高度和角度來捕捉被攝體，這就是所謂的「拍攝角度」。關於Photo Styling相片所使用的拍攝角度，基本為斜上方、側面和正上方俯瞰角度這三種。首先決定哪個角度和高度最能讓被攝體充分展現魅力後，再一邊窺視相機畫面一邊做微調。另外，主要被攝體在構圖當中所佔的面積、光線狀態等，這些也別忘了同時仔細檢視。

Styling Point

1

主角是粉臘筆色的髮夾。為了與它們的色調統一，選擇了禮物箱和薄荷綠的小桌子做搭配，安排Photo Styling的相片表現。

2

拍攝角度選擇了畫面前方能看見小桌子邊緣與些許地面影像的位置。雖然主角是扁平的髮夾，但靠著桌子的厚度和部分地面影像的襯托，成功地營造出影像的深邃感與立體感。

Variation

正上方
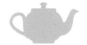

斜上方（高角度）

側面（眼平高度）

下方（低角度）

拍攝角度與相機的位置

將相機安排在被攝體正上方的位置拍攝相片，稱之為俯瞰，斜上方的位置為高角度，而在被攝體側面平高的位置拍攝則為眼平。另外，雖然在拍攝Photo Styling相片時鮮少有機會派上用場，不過如果是從下方以仰望的方式來拍攝，則稱為低角度。

Sense up Point

最常使用的是「斜角45度」。探尋最佳拍攝角度

在基本的拍攝角度當中，最常使用到的方法就是從斜上方拍攝的「斜角45度」。從瓶子等細長的物品到盤子等平面的物品，適合拍攝各式各樣的被攝體。話雖如此，若想強調被攝體的高度可從側面的位置拍攝，布料或紙張等物品可從正上方拍攝等，隨著希望表現的主題與重點不同，最佳拍攝角度也有所差異，一旦內心湧現「就是這個角度」的感覺，趕緊按下快門按鈕嘗試拍攝吧。

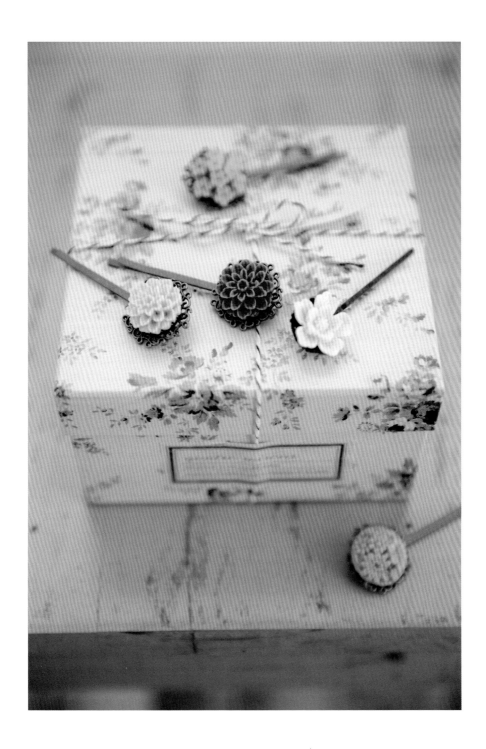

配合主角的髮夾，配角盒子上小花也選擇相近的色彩，再搭配薄荷綠的桌子，整體相片帶給人心曠神怡的感覺。

Canon EOS 5D Mark II　光圈：F2.8 快門速度：1/13秒　ISO：800　焦距： 70mm　WB：手動白平衡

基本拍攝角度・側面

側面角度可讓玻璃或花器等被攝體看起來更高

當背景安排了本身有著一定高度的物品、玻璃、裝飾藝術等被攝體時，側面將是很合適的拍攝角度。即使是運用穿透玻璃的光線來拍攝相片的情形，正側面的角度也能拍出美麗影像。在影像框當中一邊確認主角被攝體所佔的面積等構圖細節，一邊找尋自己感覺最理想的拍攝角度。

運用P51當中擔任配角的盒子，以它們做為主角的Photo Styling相片。為了讓印在盒子上的各式圖案看起來更可愛，採用了堆疊構圖(P73)的技巧。透過側面角度則是能表現出立體空間感。

Canon EOS 5D Mark Ⅱ　光圈：F2.8
快門速度：1/10秒　ISO：800　焦距：
55mm　WB：手動白平衡

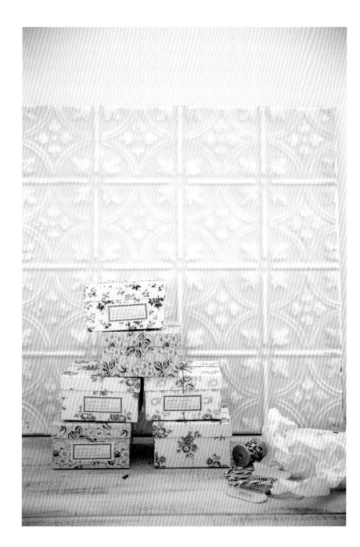

Styling Point

從側面角度拍攝時，背景牆壁上的外觀設計至關重要。在這裡選擇了同為粉臘筆色調，但造型為正方形的磁磚做搭配，巧妙地區隔盒子與磁磚。

在配角的小巧物品方面，刻意雜亂地放置包裝盒子用的材料，營造出正在打包禮物的氣氛。構圖時善用其他物品襯托，讓想要表現的主題與氣氛更為鮮明。

Rule 021

藝術風味濃厚的拍攝角度乃 Photo Styling的醍醐味所在

從被攝體上方位置拍攝相片的方式稱為俯瞰，雖然它很難表現出被攝體的立體感與深邃感，但隨著被攝體的陳列方式，可以讓相片散發出濃厚的藝術感，因此是個能盡情發揮Photo Styling技巧的拍攝角度。像是在被攝體原有的魅力外添加不同的可愛感等，盡情發揮創意來體驗其中樂趣。

拍攝主角的松露巧克力時，藉由整體構圖統一成白色的方式強調主角的魅力。除了從稍微斜角度的位置拍攝來展現鵝蛋型器皿的立體感外，刻意在底層布料上製造皺摺，可為相片帶來深邃感。

Canon EOS 5D Mark Ⅱ　光圈：F4.5
快門速度：1/100秒　ISO：400　焦距：100mm　WB：手動白平衡

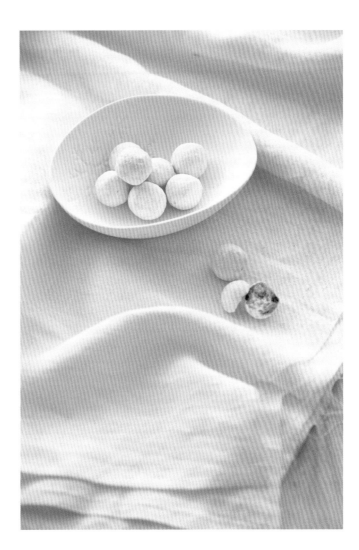

Photo Styling實踐技巧

Styling Point

1

為了激發人們對主角松露巧克力味道的想像，刻意在構圖當中安排切開後的斷面。這也是在拍攝料理的Photo Styling相片時經常用到的技巧(P110)。

2

讓帶有皺摺的布料重疊，就能讓平面變得立體。對欠缺深邃感的俯瞰而言，重疊底層影像用的被攝體、讓有厚度的被攝體映出影子等，要善用這些技巧創造立體感。

藉由背景的色彩和質感
讓被攝體更栩栩如生

從側面位置拍攝有高度或立體的被攝體時，就需要背景的搭配。關於背景，只要在牆壁張貼紙張或布料就能輕鬆安排自己想要的背景樣式。對Photo Styling相片而言，最重要的關鍵就是色彩，務必要選擇能搭配被攝體的色彩。而隨著使用的牆壁不同，有時不妨用「放置」、「張貼」或「懸掛」一些配角物品，可以讓拍攝的相片看起來更有立體感。

Variation

帶有色彩的牆壁擁有
更豐富的表現空間

想以帶有流行感的明亮色調做為相片風格時，關鍵在於藍色的牆壁。張貼紙張做為背景也無妨。

Styling Point

1

這裡為了讓浴室相片拍起來充滿時尚感，選擇古老時尚的白色方形磁磚做為背景。這是歐美常見的磁磚類型，因此可以利用這樣的裝飾藝術為場景增添時尚氣分。

2

為了讓主角的牙刷臺座在相片中更醒目，色彩統一為白色＆黑色。而在提升整體質感方面，則是特地選擇豬毛牙刷和象牙製的臺座，更顯高貴典雅。

不僅紙張、布料、板子，
物品也能用來做為背景

將有著美麗圖案的盤子掛在牆上做為背景的表現風格。框架或鑰匙等也都能拿來做為背景。

Sense up Point

使用布料或紙張安排背景時，要確實固定在牆上

背景的色彩基本上要配合主角被攝體，在使用布料做為背景時，記得要先用熨斗將皺摺全部燙平。雖然使用板子時只需將它豎立起來即可，但使用布料或紙張時，則一定要用膠帶等方式固定。另外，若是在背景前設置拍攝台，還要注意兩者之間的水平線是否確實一致。

除了將對焦點對準主角並讓周遭被攝體模糊化外，藉由大致可辨識的配角與背景的安排，營造出想要表現的氣氛。

Canon EOS-1D X　光圈：F2.8　快門速度：1/40秒　ISO：100　焦距：90mm　WB：手動白平衡

水平面的Photo Styling

底層影像的安排會讓相片
整體氣氛跟著大幅改變

以俯瞰的方式拍攝被攝體時，必定會讓位在被攝體下方水平面入鏡。一般情形下會在拍攝台鋪上布料或是紙張，或是放置做為底層影像的板子，不過像是疊上多層的布料、放置西洋雜誌等，可以藉由一些變化或巧思，讓影像更帶有深邃感，這就是底層影像的Photo Styling技巧。隨著底層影像的變化，除了能進一步襯托出被攝體的魅力外，也能為整體構圖營造內心期待的氣氛，讓相片看起來就有如日常生活中的一幕。

Styling Point

1

雖然同樣是白色，但研磨的陶板、纖細的白色蕾絲、白色油漆不勻稱的板子，三者重疊後會因為質感不一，同樣能營造出深邃感。

2

翠綠色葉片搭配紅色和白色的果實，讓人聯想到了聖誕節。刻意讓它們偏離陶板中央位置，可讓下面的浮雕圖案變得更醒目。

Sense up Point

利用道具物品的重疊增添變化性

不僅只有布料、紙張和板子，書本、筆記本等各式各樣的物品都能拿來做為底層影像。要讓底層影像更有質感，重點在於讓物品重疊。像是讓多塊餐巾或多件衣服重疊，或是疊起的地毯和盤子等，這些都能化作美麗的配角。至於重疊物品的竅門，像是稍微讓它們不對齊，或讓布料散發著綿綿的感覺等，讓他人看起來充滿自然感與空氣感，就是成功的關鍵。

Variation

一開始先準備一塊
白色板子

於拍攝有如布料被撕開的亞麻緞帶時，用白色板子做為底層影像可以有效襯托出主角的材質感。

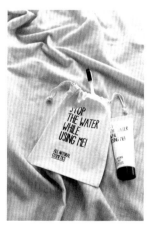

使用布料做底層影像時
將皺摺活用於相片表現

即使是用熨斗燙平的布料做為底層影像，配合想要表現的畫面效果或情境來安排皺摺表現吧。

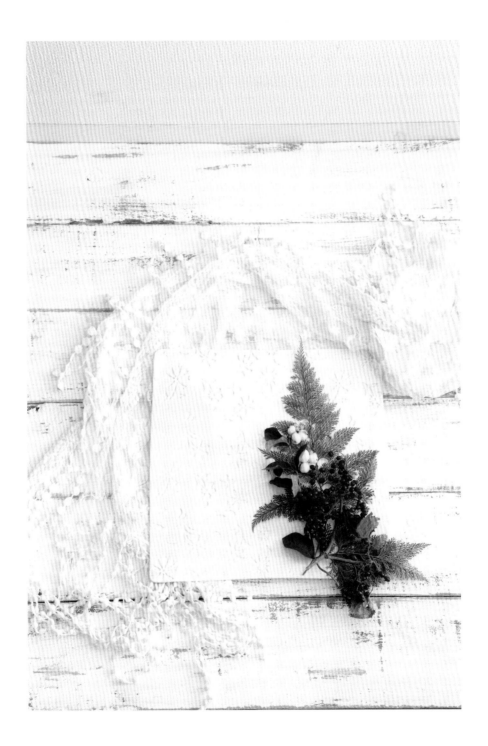

看起來有如一棵樹矗立在白雪當中，帶給人深刻印象的俯瞰相片。在活用留白的構圖下，避免看起來過於單調。

Canon EOS 5D Mark Ⅱ　光圈：F8
快門速度：1/10秒　ISO：400　焦距：
58mm　WB：手動白平衡

牆壁的活用變化

維持統一感的同時讓被攝體更鮮明。利用背景為相片表現帶來變化性。

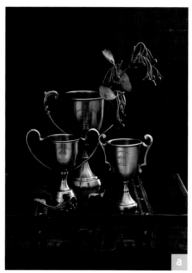 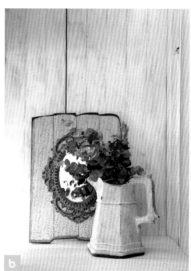

Variation

a 以粗糙的黑色牆壁來做為背景，藉此襯托出獎盃所閃耀的銀色光澤的質感。整體影像散發出典雅與品味的感覺。

c 配合印有小鳥的聖誕卡片，以聖誕樹做為底層影像。在聖誕樹的襯托下，讓人看了就會直接聯想到這是為聖誕樹所做的裝飾。

b 配合充滿古老感的白色水壺，選擇了同樣帶有著陳舊感的白色牆壁和收納空間的門做為背景。另外，藉由與鏡子的重疊讓影像帶有深邃感。

d 看起來像是帽子重疊的獨特花台。選擇花台其中一個色彩做為背景。藍色牆壁上的線條裝飾，則是能為相片帶來一點變化感。

底層影像的活用變化

以統一的色彩、質感、風味安排相片風格

Variation

e 配合單色調的被攝體,讓漆有淡淡油漆的木製板子做為底層影像。這種重複上漆而讓整體顏色有些不均的白色,非常適合做為底層影像。

g 有如過去保齡球場的內部裝潢,牆壁和地板都鋪上了70年代復古風格的布料。而為了要讓人看不出這是布料,重點在於不要讓布料出現皺摺。

f 為了讓人感受到毛毯的溫暖,選擇軟綿綿而帶有溫暖感的底層影像是個好方法。至於將毛毯隨意放在白色椅子上,則可展現自然感與空間感。

h 將帶有陳舊感的銀製餐具,放置在同樣帶有陳舊感的銀製托盤上。在一致的色彩與質感下,成為一張充滿統一感的美麗相片。

安排背景的技巧

藉由背景的Styling安排
讓相片帶有故事性

對於Photo Styling而言，為主角被攝體準備什麼樣的物品做為襯托，這是安排構圖的重點。透過背景的構圖安排，不僅能讓相片展現出深邃感，也能將整體影像帶入一個故事情境。一邊從「在哪裡」、「什麼時候」、「帶有什麼樣的感覺」的角度思考主角被攝體所處的情境，一邊找尋適合用來搭配的配角物品，並透過背景的安排營造希望讓他人感受到的氣氛。

Variation

單靠窗框和透進來的光線也能展現深邃感

即便背景中不是大片的窗戶，光是讓窗框和透進來的光線入鏡，就能讓人融入相片的生活情境中。

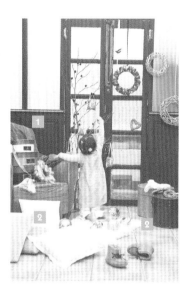

Styling Point

1

靠著背景當中的窗戶，在反射下讓房間裡面的景緻一目了然。此外，因為窗戶後方的影像也看得到，可以讓人感受到深邃感。

2

為了要表現出小孩子在房間裡輕鬆玩樂的感覺，不僅讓室內鞋隨意地擺設在地上，靠墊也是刻意讓它們散落一地，再搭配有如正在裝飾聖誕樹的動作，為影像帶出臨場感。

地板＋窗框也能讓人感受到故事性

將花束放置在地板上的景象，可以讓人感受到不存在於畫面中的新娘和故事。花束的方向也是重點。

Sense up Point

為了不讓背景過於醒目，基本上要讓它們模糊化

像是窗戶、鏡子、裝飾藝術、花草樹木等，各式各樣的物品都能用來做為背景。藉由這些配角和構圖的搭配，可以為相片表現融入故事性。然而無論如何安排配角，最終還是要讓觀看者的目光停留在主角被攝體身上，因此，務必要避免背景吸睛度大過主角的情形發生。最基本的方法，就是將對焦點對準主角，讓背景模糊化。

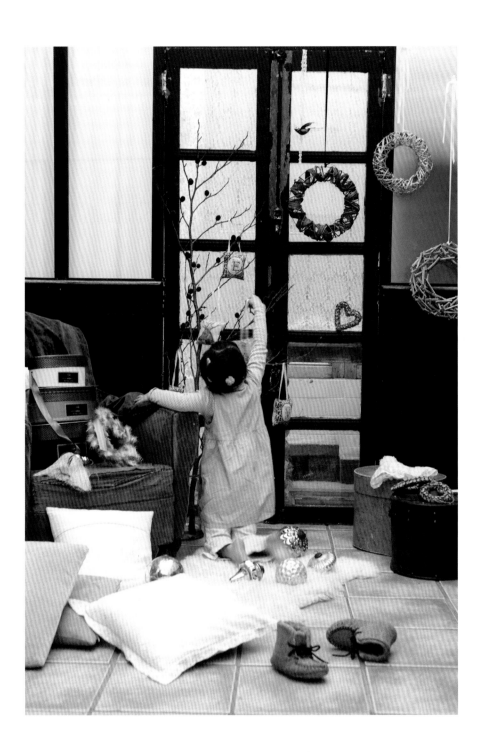

相片中的小孩看起來正努力將裝飾品掛在樹枝上。這種帶有
動感的相片相當吸睛。

Canon EOS 5D Mark II　光圈：F5.6
快門速度：1/8秒　ISO：200　焦距：
59mm　WB：手動白平衡

Rule 025

透過物品裝飾背景並表現寬廣空間感的技巧

讓房間的一部分成為相片背景，這是Photo Styling經常使用的技巧之一。主要被攝體在什麼樣的家中、用於什麼樣的場景等，藉由營造這些畫面表現，讓觀看者更能自然感受到相片氣氛。除了妥善地調整影像的拍攝範圍之外，像是配角的物品等也必須要仔細地安排一致的色調。

用白色系的背景構圖安排，表現慶祝新年到來而舉行新春女子聚會。而讓自然在屋內走動的赤腳女性入鏡，則是可以表現出這是一個家中聚會的氣氛。主題的桌面安排在畫面中央處。

Canon EOS 5D Mark II　光圈：F20
快門速度：1/13秒　ISO：200　焦距：
45mm　WB：手動白平衡

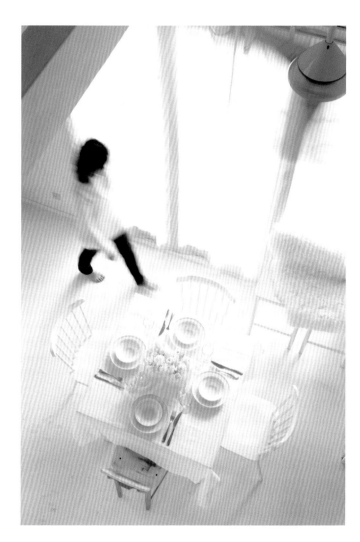

Styling Point

1

因為主角是桌子，所以刻意讓女孩子的影像模糊化，藉此抑制人物的存在感。輕鬆的走路身姿，不僅能夠帶來動感，也能展現日常生活的自然感。

2

讓整體統一為白色調，目的是為了表現新年時充滿活力的心情。而在角落所配置的毛皮這類軟綿綿的物品，則是可以為整體畫面帶來溫暖的氣氛。

安排背景的技巧

草地或陽台的植物
可以帶給人清爽的印象

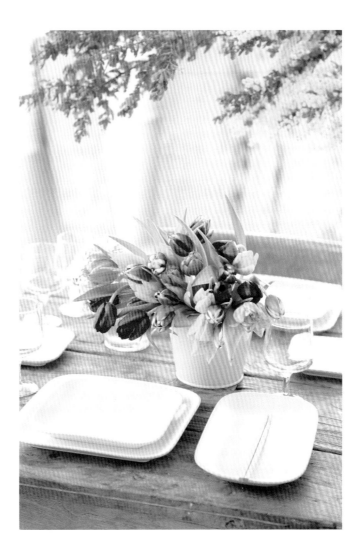

光是在背景當中特別安排植物入鏡，就能為相片增添一股生動感。當拍攝地點周遭有著草地或者是陽台等場景時，不妨就讓它們融入背景吧。竅門在於儘可能與物品拉開距離，並且讓這些植物模糊化呈現。隨著綠色植物變成軟綿綿的影像後，整體畫面就會變得更加自然而柔和。

構圖設定為春天的午餐桌面。充滿生命力且色彩鮮豔的鬱金香，以散發出活力的黃色含羞草來做搭配。在兩者的搭配下，能讓人感受到面對新季節到來時的內心雀躍。

Canon EOS 5D Mark Ⅱ　光圈：F4
快門速度：1/30秒　ISO：400　焦距：
105mm　WB：手動白平衡

Styling Point

1

雖然是在室內拍攝的相片，但因為想要表現出清爽的季節感，所以從右邊位置讓含羞草的枝葉稍稍入鏡，讓拍攝場景帶有身處於樹陰下的氣氛。

2

主角是春天的鬱金香。為了讓它更鮮明吸睛，使用純白盤子配上筷子的東洋風桌面來做搭配。這種帶有著混搭感的風格，能夠讓人感受到新鮮感。

安排背景的技巧

使用椅子的扶手和靠背打造 Photo Styling構圖

將希望拍攝的主角被攝體放置在椅子或沙發上，這也是很容易表現出日常生活自然感的構圖技巧。說到用小巧物品拍攝Photo Styling相片，大多都會想到放在桌上拍攝的方式，其實只要放置在椅子的座位或是靠在靠背上，就能夠變成帶有立體感與動感的畫面。

以有如整理收納到一半的襪子箱表現日常生活一幕的相片作品。而類似這一種平日光景的Photo Styling相片，其最大的優點就是很容易讓觀看者產生親近感，並且自然融入相片情境中。

Canon EOS 5D Mark II　光圈：F4
快門速度：1/25秒　ISO：500　焦距：
82mm　WB：手動白平衡

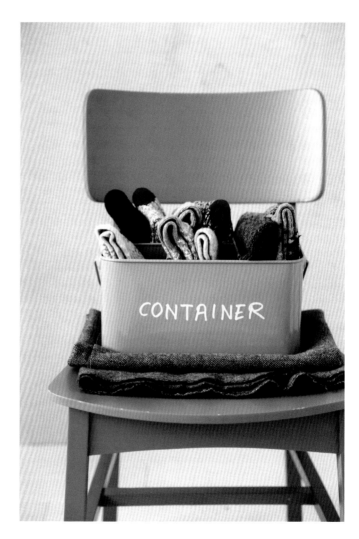

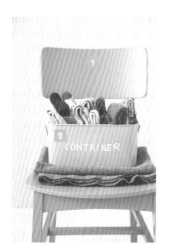

Styling Point

1

椅子本身就有形形色色的造形設計，隨著不同的選擇，可以表現出拍攝者的風格與個性。這次選擇了簡潔＆自然的風格。

2

將裝有襪子的箱子放置在簡潔樸實的椅子上，感覺起來就像是剛從衣櫥裡面拿出來準備整理，充滿了日常生活的自然感。

安排背景的技巧

沙發最適合用來營造
輕鬆悠閒的氣氛

運用沙發為Photo Styling相片安排構圖時,重點在於要讓扶手部分入鏡。刻意不拍下整座沙發,只選用部分影像搭配構圖的方式,可以為相片帶來奢華的氣氛。另外,因為沙發的周遭被攝體也會入鏡,所以要留意地板和牆壁的材質和色彩。若是搭配靠墊,則更能加強沙發的感覺。

面對有著古典風格造形設計的沙發,搭配時尚的靠墊和物品安排Photo Syling構圖。在古典風格沙發的襯托下,讓相片的時尚感更為鮮明。

Canon EOS 5D Mark Ⅱ 光圈:F9
快門速度:1/30秒 ISO:200 焦距:
70mm WB:手動白平衡

Styling Point

1

主角是兩個靠墊。將靠墊放在沙發上等位置可以展現出安定感。至於將靠墊放置在地面上的安排,則是可以為相片增添動感。

2

為了拍出充滿輕鬆悠閒感的景象,沙發上還擺了一條小毯子。光靠一個配角物品,有時就能帶來溫馨自然的溫暖感。

基本的構圖●強調縱向橫向的線條

安排讓畫面美麗呈現的
「構圖」線條至關重要

要拍出充滿魅力的相片，必定要以內心所想的構圖為基礎來拍攝相片。主角要放置在何處、配角物品要如何做搭配、該擷取哪個部分的影像等，這些都是基本的思考構圖方式。而隨著構圖的安排，可讓整體影像呈現均衡感，也可充分展現被攝體的魄力。總之在安排相片的Photo Styling表現時，內心必須要想清楚自己到底希望拍攝出什麼樣的畫面內容。

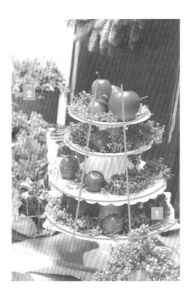
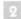

Styling Point

1

拍攝疊了4層糖煮水果的水果塔時，除了橫向線條外，同時也安排了縱向線條的表現，變成強調縱橫線條的構圖。背景板子也展現了縱向線條。

2

為了營造聖誕節的氣氛，水果塔上的花材全都使用紅色和綠色的類型。甚至連背景部分的配角也都統一選用紅色和綠色，讓整體看起來充滿一致性。

Sense up Point

構圖的基本為線條。留白也是重要關鍵

最具代表性的構圖就是對稱型（左右對稱）和不對稱型（左右不對稱）的構圖。兩者皆有所謂的基本線條，拍攝者可以配合線條安排各式各樣的配置。構圖方面並非全都完美地對稱，可以讓部分影像刻意不對稱，或者是讓線條稍微朝左右方向偏移，這樣一來可讓相片看起來更有自然感。此外，在相片的一部分製造留白也相當重要，這些都是讓相片看起來更出色的竅門。

Variation

對稱型構圖可帶給人放鬆而舒暢的印象

在歐美非常受到喜愛的對稱式（左右對稱）構圖，非常適合拍攝邊桌等室內的景緻。

非對稱型構圖則能展現豐富變化性

非對稱型（左右不對稱）的構圖是日本所喜愛的方式。可用於運用留白表現展現變化性時。

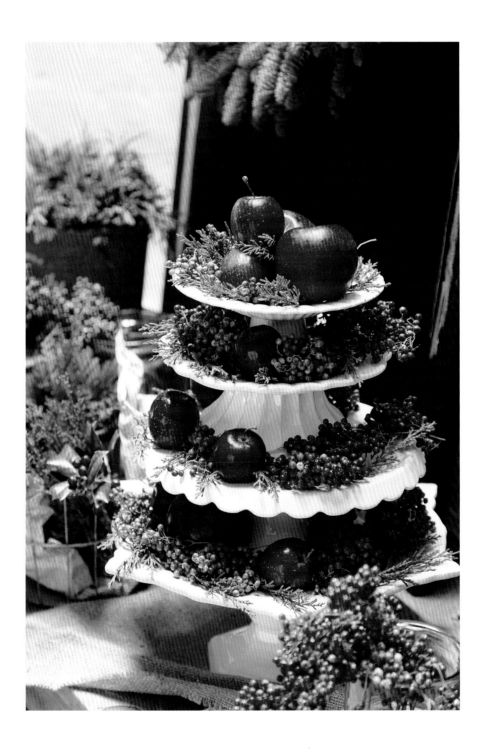

乍看之下似乎聚集了許多的物品。不過只要觀察縱向線條與橫向線條，就能發現所有被攝體的一致性。

Canon EOS 5D Mark Ⅱ　光圈：F5.6　快門速度：1/8秒　ISO：320　焦距：105mm　WB：手動白平衡

基本的構圖●三角構圖

三角構圖能帶給人安定感
即使不是正三角形也無妨

在畫面中畫上一個大三角形,將被攝體安排在它的裡面,這就是三角構圖。從尖銳到寬廣,這樣的形式會帶給人安定的印象,因此是常見的基本的構圖技巧之一。運用的重點在於讓三角形區塊從正中央朝左右其中一邊稍微偏離,這樣能避免相片看起來過於死板,更能帶給人自然的感覺。

枝葉從樹頂到樹根越來越寬廣的歐洲傳統聖誕樹。利用樹木外型安排三角構圖能充分帶給人安定感。將禮物箱廣範圍擺在底部周遭也是配合三角形線條的安排。

Canon EOS 5D Mark Ⅱ 光圈:F11
快門速度:3秒 ISO:320 焦距:47
mm WB:手動白平衡

Styling Point

1

為了吸引觀看者的目光,在聖誕樹上懸掛聖誕卡片做為裝飾。這種有別於傳統風格的變化,能為相片作品增添新鮮感。

2

放在聖誕樹底部周遭的禮物箱,雖然它們表面的包裝相當簡易,但在大量禮物箱的堆疊下,仍舊能營造出熱鬧歡樂的氣氛。

Rule 031

三角構圖的變化型
ㄑ形、逆ㄑ形構圖

ㄑ形或逆ㄑ形的構圖其實源自於三角構圖,換言之就是三角構圖的活用法,同樣能讓相片構圖展現安定感。當主角與配角是以三種被攝體構成時,經常會選擇這樣的構圖方式。與三角構圖一樣,於安排被攝體時刻意讓它們稍微朝左右其中一邊偏移,就能帶給人自然順眼的印象。

被攝體為草莓塔、白色陶製罐子以及散落的水果。以「逆ㄑ形」的方式安排這三種構成相片的被攝體。倘若對位置感到迷惘,首先找出基本線吧。

Canon EOS 5D Mark Ⅱ 光圈:F5 快門速度:1/40秒 ISO:400 焦距:100mm WB:手動白平衡

Styling Point

1
為了讓觀看者被草莓塔的魅力所吸引,底層影像和配角都統一為白色。在色彩對比下,新鮮的草莓與藍莓的色彩會更顯鮮豔。

2
將素材的草莓與藍莓配置在「逆ㄑ形」構圖的角落部分,不僅為構圖帶來安定感,也讓相片就有如日常生活中的一景,充滿自然感。

Rule 032

充滿深邃感與自然感的 S型(逆S型)構圖

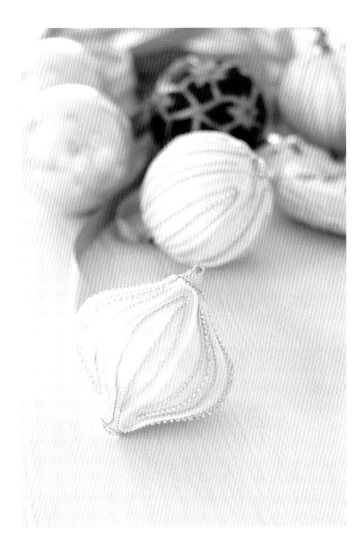

當畫面有四個以上的被攝體時,S形(逆S形)構圖能讓影像美麗呈現。它除了能帶給相片深邃感以外,同時還擁有自然的空氣感。拍攝時的竅門,就在於讓主角被攝體以外的其他物品模糊化。另外,別讓排列成S形的物品完全入鏡,適度裁切部分影像,也會讓相片看起來更洗練。

這是隨手放置各種聖誕節裝飾的場面。雖然要散亂配置四個以上的物品並不容易,不過只要帶著S形構圖的意識排列,就能變成帶有安定感的畫面。

Canon EOS 450D 光圈:F2.8 快門速度:1/8秒 ISO:400 曝光補償:+1.7 焦距:50mm WB:手動白平衡

Styling Point

1

相片當中的主角是帶有著優雅風格的裝飾品。緞帶也選擇絲的材質,集合相同質感的物品讓相片影像展現出統一感。

2

因為主角被攝體為白色調,配角的緞帶和底層影像也都選擇白色調。讓色彩和質感一致,這是Photo Styling的基本原則。

Rule 033

可以展現優美柔和氣氛的 強調圓形構圖

強調圓形構圖的魅力，在於可以充分活用曲線美感。因為圓形可以帶給人溫暖感和優美感，所以能讓相片散發出柔和的氣氛。先在畫面裡安排一個主角的圓形，接著再用其他的圓形做搭配。另外，利用盤子等讓複數的圓形物品重疊，則是可以衍生出節奏感，讓相片更加地出色。

與朋友們相聚，一邊品嚐點心和飲料一邊快樂閒話家常，享受悠閒的下午茶時光。構圖中使用了大量的圓形，讓人充分感受到悠閒自在的氣氛。

Canon EOS 5D Mark Ⅱ　光圈：F4.5
快門速度：1/30秒　ISO：400　焦距：
55mm　WB：手動白平衡

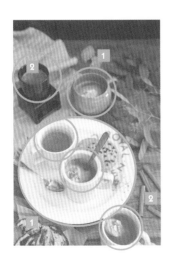

Styling Point

1
因為是日常生活可見的休閒時刻，所以刻意讓餅乾和大理石蛋糕的影像被裁切，營造出彷彿正在品嚐這些點心的氣氛。

2
主角是熱可可亞，因此底層影像和配角物品都選擇棕色調。當不知該選用什麼色彩時，不妨用主要色調的漸層色彩來搭配主角被攝體。

Rule 031

在畫面中畫上直線的 直線構圖

以強調直線構圖的方式來拍攝相片，可以讓畫面展現出魄力。倘若安排複數的直線，則更能加強這個效果。因為一旦線條交錯，就會帶給人雜亂的印象，所以在使用木紋等圖案做為背景時，必須仔細觀察水平或垂直的線條，接著讓被攝體與它們平行，這是關鍵所在。

在雜貨店裡面發現了這個可愛的印度手工製吊飾。因為主角被攝體為縱向直線，為了強調它的存在感，背景選擇了窗框，而配角則是選擇了垂下來的緞帶，讓構圖渾然一體。

Canon EOS 5D Mark II　光圈：F6.3
快門速度：1/20秒　ISO：200　焦距：
63mm　WB：手動白平衡

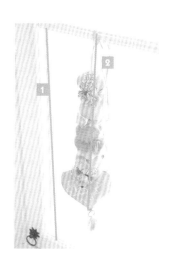

Styling Point

1

為了配合吊飾而刻意讓窗框的線條入鏡。除了強調縱向的直線外，同時也能給人用它來裝飾房間的感覺，一舉兩得。

2

吊飾上面的細長緞帶也刻意讓它垂在吊飾的旁邊，形成直線。藉由這種陪襯的線條搭配，可以強調主角吊飾的可愛感。

Rule 035

用重疊構圖表現常見的可愛相片作品

所謂重疊構圖，顧名思義就是將數個被攝體重疊在一起。盤子、毛巾、筆記本、書本等，重疊時不僅能夠展現立體的安定感，而且還能營造洗練、豐盛的氣氛。安排這類型構圖的竅門，在於不要將被攝體排得太整齊。一邊稍微讓被攝體朝左右方向偏移，一邊讓整體看起來帶有自然感。

比起單個，隨著被攝體堆疊數量的增加，可愛感也會跟著提升，這是構圖的黃金鐵律。無論從斜角度或側面拍攝相片，都能運用這樣的構圖方式。

Canon EOS 5D Mark Ⅱ　光圈：F7.1
快門速度：1/50秒　ISO：400　焦距：
105mm　WB：手動白平衡

<div style="writing-mode: vertical-rl;">Photo Styling實踐技巧</div>

Styling Point

1

讓三塊肥皂重疊，一邊觀察堆疊方式改變下的包裝圖案變化，一邊強調被攝體的可愛感。不要整齊地堆疊，稍微偏移是訣竅所在。

2

在畫面深處，放著讓人會聯想到使用場景的盥洗用品。就算因為散景化而無法看清楚細節，這個方式能改變觀看者對主角的認知與想像。

Rule

036

藉由混合構圖技巧增添魅力
圓形與直線的混合構圖

一般在拍攝相片時，大多都會同時運用2～3種構圖方式，其實這樣的安排反而比較自然。以混合圓形和直線構圖為例，雖然基本概念很簡單，但其中有著豐富的變化性。而隨著複數構圖技巧的搭配，將可以讓被攝體更加鮮明，或者是看起來更有魅力。看清楚線條並加以活用，這是重要的關鍵。

運用細麵來拍攝出充滿清爽感的Photo Styling構圖，是夏天少不了的相片作品。碗的圓形曲線、餐巾和筷子的直線，在兩者不交錯下帶給人簡潔俐落的印象。

Canon EOS 5D Mark Ⅱ　光圈：F9
快門速度：1/15秒　ISO：400　焦距：
105mm　WB：手動白平衡

Styling Point

1
對於一般都用古典風格器皿裝盛的細麵，這裡將它裝入造型簡單的碗內，並且配上粉紅色和銀色的筷子安排構圖，充滿時尚的新鮮感。

2
為了讓細麵很清涼的效果更醒目，底層影像選擇了大理石板。在溫度感方面也必須配合相片主角做調整，這是構圖的原則。

Rule
037

一旦構圖的留白空間多
會帶來有如微風吹拂的空氣感

在擷取影像範圍之際，刻意安排較多留白空間的構圖方式。即便留白影像比被攝體多出許多，仍舊能讓被攝體的質感變得栩栩如生，同時有效地使觀看者感受到拍攝場景的空間與時間狀態。除了視覺上的效果，也是種重視帶給他人感受性，細膩而深邃的相片表現方法。

鐵線蓮與歐丁香，在以夏季花朵做為主角的構圖當中，刻意讓背景的牆壁留下大片空白的空間。牆壁的陰影、穿透玻璃花器的光線、鐵線蓮的藤蔓，都能帶給人清新涼爽的感覺。

Canon EOS 5D Mark Ⅱ　光圈：F6.3
快門速度：1/10秒　ISO：100　焦距：
75mm　WB：手動白平衡

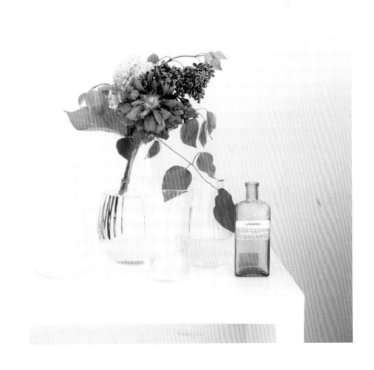

Photo Styling實踐技巧

Styling Point

1

在構圖中活用留白表現時，並非單純安排出空間，而是必須留意上頭的陰影、拍下光與影交織而成的影像，這樣才會帶有空氣感。

2

因為是以夏天的清爽感做為主角，為了讓色彩也強調涼爽的氣氛，追加了藍色的小瓶子。質感部分統一採用玻璃被攝體。

掌握線條

用帶有方向感的構圖
讓空間感覺更寬闊

在P66～75當中，介紹了幾種拍攝Photo Styling相片時經常用到的構圖技巧，不過所謂的構圖，其實是分析主角、配角和背景所構成的線條，並將它們分門別類後的結果。首先確實掌握希望拍攝的主角到底帶有什麼樣的線條，再思考該如何在周遭運用被攝體來強調主角，這是Photo Styling重要的基本原則。一旦能精準地判讀每一張相片構圖當中的線條分佈，拍攝技術也將向前邁進一大步。

Styling Point

1

將主角的裝飾品用緞帶紮起來後，就會變成擁有縱向線條的被攝體。接著利用背景門邊的縱向線條和畫面深處桌腳的縱向線條，讓構圖具有統一感。

2

將多顆裝飾球紮起來，不僅能夠增加份量感，也可以強調可愛感。此外，刻意在這些球當中加入截然不同的貓頭鷹裝飾，則是可以添加趣味感。

Variation

**構圖時也要留意
地板的線條**

椅背上木條的線條相當具有特色。構圖時要讓地板的線條與木條方向相同，不可以交叉。

**帶出畫面深邃感的
斜角度線條**

像是邊桌等，若是從斜角度位置拍攝，就能將觀看者視線帶往深處，進而營造空間寬廣的氣氛。

Sense up Point

為了讓美感有著一致性，要避免線條交叉

確實掌握線條並以相同方向呈現於構圖當中，可讓觀看者感受到帶有著安定性的美感。將線條運用在Photo Styling的竅門，就是要讓周遭線條配合主角被攝體的線條做排。這樣一來就能達到強調主角的效果。特別是周遭配角或背景當中較不醒目的線條，要格外留意是否與主角的線條交錯，確實避免這類問題發生。

使用在Ｐ70當中也有出現的聖誕節裝飾品，以它們裝飾門的
場景。即使相同物品，擺設方式的變化會呈現不同的線條。

Canon EOS 5D Mark Ⅱ　光圈：F8
快門速度：1/2秒　ISO：200　焦距：
51mm　WB：手動白平衡

掌握線條●箭頭法則

讓細長被攝體、尖銳被攝體
成為誘導視線的箭頭

能夠有效誘導視線的代表性物品，就是「細長被攝體」和「前端尖銳的被攝體」。只要配置棒子和筷子等細長的物品，就能有效引導觀看者的視線順著它們移動。此外，像是原子筆和剪刀等前端尖銳的物品，只要讓它們指向希望觀看者集中視線的方向，就能發揮等同箭頭的功效。

在這使用了帶有著誘導視線效果的園藝用剪刀，將它的尖刃朝向主角的花圈。倘若不是朝這個方向，可能會讓觀看者不知道該朝什麼方向觀看，破壞整體協調感。

Canon EOS 5D Mark Ⅱ　光圈：F7.1　快門
速度：1/3秒　ISO：500　焦点距離：75mm
WB：手動白平衡

Styling Point

1

主角是充滿自然感的花圈，因此底層影像使用了帶給人樸素感的桌子。配角被攝體也統一選擇了帶有自然感的物品。

2

想要表現作業途中的景象，利用道具和素材營造氣氛是個好方法。讓剪刀、緞帶、以及線圈等物品隨意陳列在桌上，增添自然感。

040

掌握線條●視線法則

讓觀看者視線自然集中在
模特兒所看的位置

人很容易對他人觀看的事物感到好奇，拍攝相片時，可利用這樣的心裡作用來誘導視線。只要請模特兒朝最希望表現的主題被攝體看過去，基本上觀看者的視線必定會被引導到相片主題所在的位置。模特兒方面，只要她適度地入鏡即可，並不一定要全身入鏡。

立春之日在牆壁貼上寫有新年新希望的紙張，在營造這個相片意境的同時，讓女性的視線朝向貼滿紙張的牆壁，能讓觀看者視線自然集中在這些紙張上，主題也更明確。

Canon EOS 5D Mark Ⅱ　光圈：F8
快門速度：1/4秒　ISO：200　焦距：
54mm　WB：手動白平衡

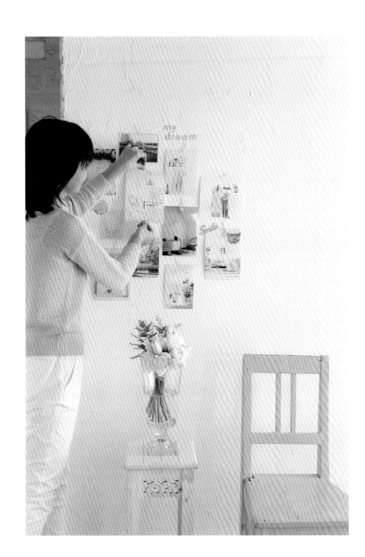

Styling Point

1

配合立春＝幸運日這樣的想法，主要色彩選擇了代表幸運的黃色。花朵和服裝也都統一為黃色，以加強這樣的效果。

2

整體構圖以左手上方位置做為頂點的三角構圖（P68）。除了具有安定感之外，讓三角構圖的頂點從中央位置偏離，可營造出華麗感。

Rule 041

拍攝從外觀到細部展現
一致風味的細緻相片作品

所謂的風味，就是被攝體本身所散發的氣氛。像是古典、時尚、東洋、日式等，不同的被攝體有著各式各樣的風味，甚至還能細分為古典優雅、和風時尚等，可說是有著千變萬化的內容。當相片中全部被攝體都散發相同的風味，就會營造出統一感，更容易表現主角被攝體所帶有的風味。以自然為例，這是花草樹木等大自然被攝體所具備的基本風味。

Styling Point

1
在背景之中融入相框等被攝體，展現用春天花朵裝飾房間的氣氛。隨著背景物品的模糊化，觀看者的視線將會自然集中到前方的主要被攝體上。

2
裝有鬱金香、含羞草、銀蓮花等花朵的小瓶子搭配木製的花盆，兩者散發出的自然風味可以強調花朵本身所具備的自然風味，整體充滿協調感。

Sense up Point

在閱讀雜誌或逛商店時學習掌握風味的特徵

說到自然風味就會想到自然素材、藥草等花草樹木，陳舊感則是使用帶有古老感覺的物品……各位不妨用自己的眼睛觀察各式各樣的被攝體，掌握各種風味的特徵。像是閱讀雜誌或者逛商店時，不妨下意識邊看邊分析眼前物品的風味，培育自己的感性。另外，別忘了透過各種管道瞭解當下的流行品味，才能不斷讓相片作品追上時代的腳步。

Variation

徹底選擇相近的素材
拍攝自然的布料相片

配合主角的亞麻布，用來綁布料的繩子也選擇了麻繩。另外打光方面也很講求襯托出素材感的方式。

葉片等自然被攝體即使
簡潔也能帶來強烈印象

相片氣氛感覺就像是正在製作宴會用的花環。簡潔的空間能讓素材感更為鮮明。

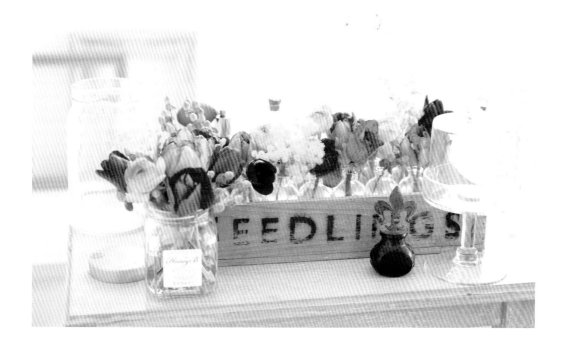

看到這些帶有溫暖色調的春天花朵並列，讓人的心情也自然地開朗起來。右側添加的茶色藥瓶則是有著強調色彩與素材感的效果。

Canon EOS 5D Mark Ⅱ　光圈：F4　快門速度：1/60秒　ISO：400　焦距：70mm　WB：手動白平衡

Rule 042

清爽與直線交織的美感
以簡潔構圖拍出時尚品味

時尚相片風味的特徵，就是清爽與直線條的設計、單純的色彩、材質所散發的高質感等。過去最流行的就是義大利風格的時尚感，不過後來北歐風格的時尚感也廣受歡迎。到了現在，ZEN（禪）也成為了全世界流行的風格之一，隨著時代不同，流行的風格也會跟著不斷地改變。

以外型簡潔而有型的罐子做為相片主角。整體構圖就像是在紐約的廚房裡，一邊品嚐葡萄酒和享用配菜，一邊站著閒話家常的那種感覺。

Canon EOS 5D Mark Ⅱ 　光圈：F10
快門速度：0.6秒　ISO：400　焦距：
88mm　WB：手動白平衡

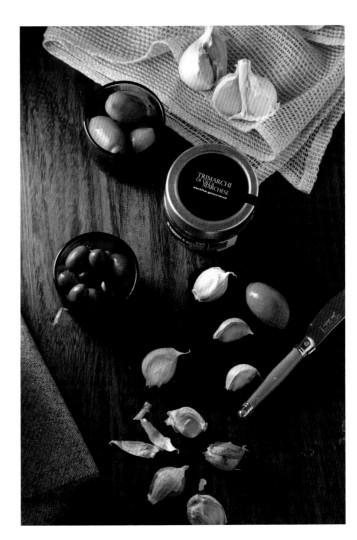

Styling Point

1

為了要強調主角罐子的時尚感，底層影像和配角物品的容器也都統一為黑色。而左邊透進來的光線則是有著增強鮮明感的效果。

2

擔任配角的大蒜刻意直接以沒有剝皮的狀態擺設在拍攝台上。透過這些身邊常見物品的相互搭配，營造出日常生活的自然氣氛。

營造相片風味●陳舊

讓人感受到物品歷史感的
陳舊風味相片表現

像是過去傳統師傅手工製作的物品、長年使用的物品等，都會散發出陳舊風味，利用這類型物品所拍設的相片，能帶給人親近而充滿品味的生活感。近年來，這種帶有日常生活感的陳舊風味相片作品也成了受歡迎的拍攝題材。家具、餐具、銀製品等都是經常會被活用的被攝體。

相片的主角是帶有著陳舊風味的鈕扣。為了讓它所散發的有形與品味感更加鮮明，集合了其他帶有陳舊風味的精品來襯托主角被攝體。

Canon EOS-1D X　光圈：F2.8　快門速度：1/2秒　ISO：100　焦距：70mm
WB：手動白平衡

Styling Point

1

從小巧的裁縫用剪刀開始，到各種陪襯的配角精品，全都選擇帶有陳舊感或古老設計感的物品，讓整體相片風格統一。

2

底層影像所使用的小椅子也是英國製的陳舊椅子。再加上地板的顏色與鈕扣相同，整體形成一幅古色古香的美麗畫面。

繼承自歐洲的傳統
古典相片風格

所謂的古典風格,是指繼承自歐洲傳統的設計風格,藉由使用了曲線、金＆銀的裝飾品,來表現出典雅、高水準、名流等氣氛。而近年來用的美式古典(American Classic)、白色典雅(White Elegance),也都是走近似於古典風格的路線,不妨可以嘗試這種風格獨特的構圖技巧。

以收集的獎盃做為相片主角,看起來彷彿就像是歐美書房當中一景的構圖內容。畫面中集合了各種帶有古風的配角,直率地表現古典風格的魅力。

Canon EOS 5D Mark Ⅱ　光圈：F6.3
快門速度：1/25秒　ISO：400　焦距：
100mm　WB：手動白平衡

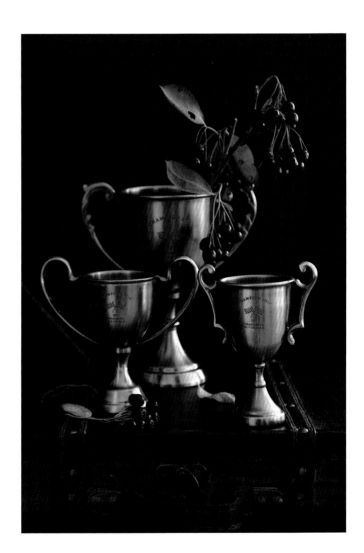

Styling Point

拍攝這些有著歷史性的收藏品時,為了讓人感受到被攝體經歷過的時間感,選擇用帶有點枯萎感的乾燥果實做為配角。

將主角的獎盃放置在這個古老的皮箱上。除了古典風味外,還能強調獎盃堅硬的質感,整體充滿了男性的陽剛氣氛。

Rule
045

用平常不會特別注意到的物品
營造休閒風格

雖然是平日觸手可及，不過仔細觀察卻能感受到它們潛在華麗感的常見物品。所謂的休閒風格，最大的魅力就是輕鬆自在和隨手可拍，而且相片作品容易讓許多人產生親切與共鳴感。若深入研究，其實還細分成美式休閒風格（American Casual）以及法式休閒風格（French Casual）等。

主角是明亮普普風色彩的衣架。用來搭配的茶巾也選擇了明亮色系，整體看起來就像自己日常生活中的一景，散發出讓人感到輕鬆自在的親近感。

Canon EOS 5D Mark Ⅱ　光圈：F10
快門速度：1/8秒　ISO：400　焦距：
47mm　WB：手動白平衡

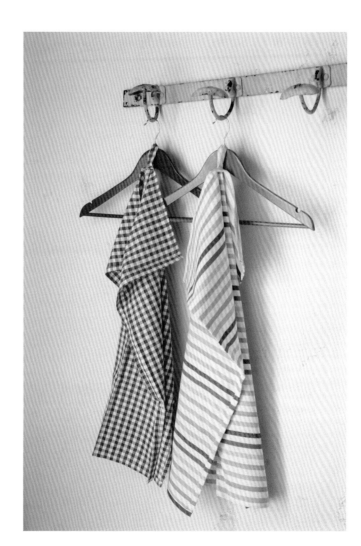

Styling Point

1

為了表現它們是整體室內裝潢的一景，運用風格獨特的牆壁掛勾做為配角。而配角的陳舊感，也是襯托出主角的便利技巧。

2

選擇用來襯托主角色彩魅力的茶巾時，必須注意色調上的搭配。不過只要色調有著一致性，即使色彩有些變化也無妨。

營造相片風味●和風

侘寂的日本風情也是
世界注目的拍攝風格

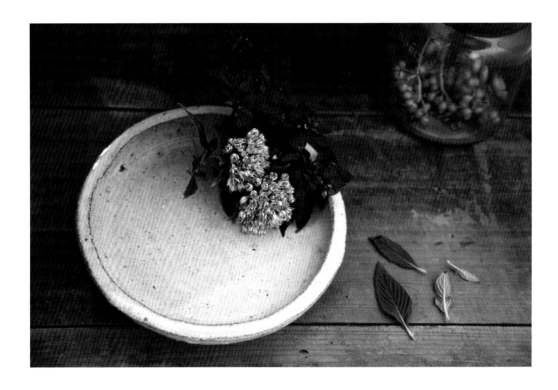

漆器、和紙、日式陶器，還有浮世繪和和服的設計等，這些都是融入濃厚日本傳統風格的和風物品。這項風格不僅受到全世界注目，而且無論男女老少都喜愛，這是一大特徵。對相片拍攝而言，適度融入和風來表現的日式時尚風格，已是基本的相片表現之一。

將原本以花器形式販售的器皿拿來做為水盤，放上帶有著和風的花朵。這裡刻意以橫幅方式拍攝，用留白表現情境與空氣感。

Canon EOS 5D Mark Ⅱ　光圈：F5　快門速度：1/80秒　ISO：400　焦距：70mm　WB：手動白平衡

Styling Point

1

放在主角器皿當中的花朵為稀有的紫色繁星花。因為紫色是會讓人聯想到和風的色彩，可讓和風的器皿更有親近感，看起來也更鮮明。

2

背景搭配放入綠色果實的陳舊瓶子，可以帶來變化感並襯托出中央的主角。另外，讓綠色入鏡還能帶給人清爽的感覺。

Rule 047

白色蕾絲和小花圖案等都具有纖細的高雅風味

像是有許多曲線的裝飾設計等，雖然乍看之下，整體畫面的感覺好像與古典風味有些相似，不過高雅風味的一大特色，就是添加了女性的感覺在裡面，就有如知名品牌「洛拉(Laura Ashley)」的設計風格，經常會使用小花圖案或蕾絲。非常適合用來表現充滿女性風格的柔和世界觀。

主角的香水瓶象徵著充滿女性風格的高雅感。為了讓它更鮮明吸睛，利用其他材質帶有高級感與光澤的物品做搭配，最後拍出高貴典雅的相片風格。

Canon EOS 5D Mark II　光圈：F4.5
快門速度：1/13秒　ISO：500　焦距：
82mm　WB：手動白平衡

Styling Point

1

安排在背景的被攝體為閃亮的銀色物品。可以強調主角香水瓶本身所帶有的高級典雅感。

2

配合底層影像的大理石風格桌面，眼前放置了玳瑁風的杯墊。藉由集合帶有高級感的素材，統一相片整體的世界觀。

Rule 048

帶有深邃感的柔和氣氛
高雅＋陳舊風格

藉由不同風格組合而成的混合風格，雖然只適用於特定的目標，不過卻有著能更正確展現喜好感覺的優點。陳舊風格的古老質感與纖細的高雅風格，在這兩種性質多少有著相似之處的風格搭配下，不僅能夠讓被攝體展現奢華的高級感，整體還會散發讓人想要細細品味的深邃感。

主角是作工精細、散發出高雅感覺的黑白胸針。為了配合主角的色彩，整體影像是以黑白色調來構成，並且藉由配角物品的選擇來增添時尚風味。

Canon EOS 5D Mark Ⅱ　光圈：F7.1
快門速度：1/25秒　ISO：400　焦距：
95mm　WB：手動白平衡

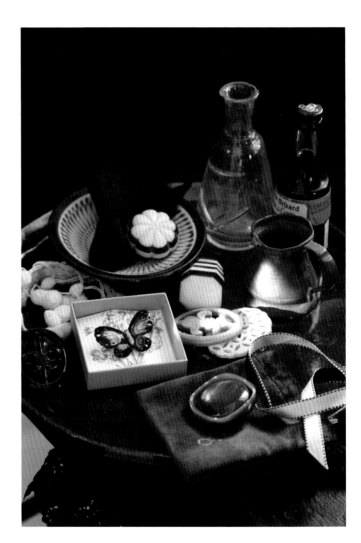

Styling Point

1

為了讓主角本身所散發出的高雅魅力與深邃感更鮮明，於安排下方和左上方的器皿時，更是特別選擇了和風的陶器。

2

為了強調高雅感，添加黑色蕾絲做為陪襯。充滿硬質感的陳舊風味與高雅的蕾絲重疊，帶給觀看者複雜卻又相近的獨特相片風味。

Rule 049

適度的輕鬆感與深邃感
陳舊＋休閒風格

　　休閒風的最大特徵就是帶有著輕鬆的氣氛。在這當中適度融入陳舊風味，可以為相片添加質量與深邃感。不過只要構圖內容有所偏差，反而會帶給人不協調感，這點是困難之處。選擇用來搭配主角被攝體的配角時，務必要仔細分析整體畫面的質感和色彩，讓相片擁有統一的調性。

以看起來像是日常生活隨處可見的手捆羊毛線圈做為主角，有如正在做手工藝的場景。配角選擇帶有陳舊風味的物品，為相片增添了幾分深邃感。

Canon EOS 5D Mark II　光圈：F6.3
快門速度：1/60秒　ISO：400　焦距：
82mm　WB：手動白平衡

Styling Point

熨斗和托盤都帶有著陳舊氣息。在有效襯托出主角自然輕鬆感的同時，兩者之間的差異性能讓相片帶給人更深刻的印象。

2

底層影像有著與主角相同的質感，增添整體軟綿綿的感覺。至於深靛色的色彩，在與其他明亮的被攝體相較之下，同樣能增添深邃感。

Rule 050

帶給人清閒自在的感覺
休閒＋時尚風格

時尚＋休閒風格能夠帶給人清閒自在的感覺，也是受到許多人喜愛的相片風格之一。安排構圖時，增加時尚風格的比例能展現深邃的氣氛，增加休閒風格的比例則是能展現柔和感等，可以依照被攝體或自己內心的想法自由調整比重，有著非常自由而寬廣的表現空間。

圖案與造型別具特色的馬克杯是這張相片所希望表現的主角被攝體。除了表現品嚐一杯咖啡的休閒時光外，藉由讓整體色調統一為黑色＆白色的方式來帶給人時尚的印象。

Canon EOS-1D X 光圈：F2.8 快門速度：1/13秒 ISO：100 焦距：90 mm WB：手動白平衡

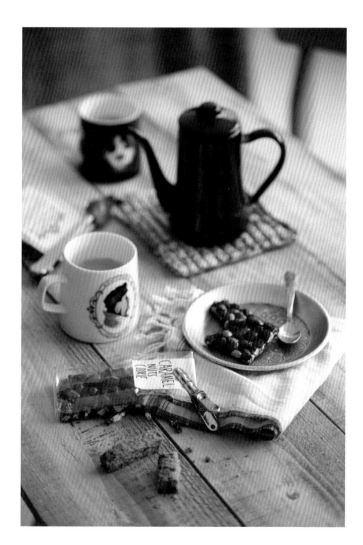

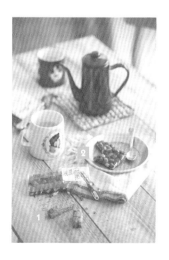

Styling Point

 1

對於雜貨店買來的點心，有的仍裝在包裝袋裡，有的則是品嚐到一半，藉此表現清閒自在感。這也是休閒風格的常用技巧。

2

在帶給人時尚印象的黑＆白色調外，透過咖啡和點心帶有著溫暖感覺的棕色，為整體相片添加上不受拘束的自由感。

Rule 051

單純中散發出空氣感的
和風時尚風格

在和風當中添加時尚感，雖然會消除於純粹和風構圖下飄散於各處的沉重感與古風，但相對能為相片添加清爽的空氣感。不像ZEN（禪風）時尚那般清晰銳利，容易營造出日常生活景緻的氣氛，這是和風時尚風的最大特徵，平時不妨可以用身邊的物品來嘗試。

首先，以粗糙無光澤的和風餐具來做為主角。透過在碗裡裝幾顆櫻桃的單純構圖方式，營造出時尚的風格。光線的照射與方向也是重點之一。

Canon EOS 5D Mark Ⅱ　光圈：F5　快門速度：1/640秒　ISO：400　焦距：96mm　WB：手動白平衡

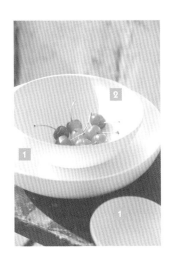

Styling Point

1

和風相片強調如何在構圖中巧妙地運用留白表現。空無一物的小器皿、器皿重疊之間的留白等，全都要納入計算當中。

2

因為相片中擔任配角的物品不多，所以光線的構圖安排也是重點所在。從窗戶透進來的強光配上櫻桃，可以營造初夏的氣氛。

Rule 052

建議最多使用兩種色彩
這是讓拍攝相片帶有質感的竅門

在基本法則其之5（P24）當中提到過讓整體色彩統一的概念，當熟悉這個法則後，不妨來挑戰讓不同色彩相互搭配的Photo Styling風格。原則上只要最多不超過兩種色彩，就能輕鬆讓兩者共同交織出美麗的混搭效果。雖說只有兩種色彩，不過濃淡色彩都能使用，而且像是黑與白等最淡和最濃色彩之間也能相互搭配，其實可以表現的空間相當寬廣。

Styling Point

1

花束的色彩搭配與主角琺瑯罐子上面的花紋色彩完全相同。雖然色彩種類增加，但讓色彩統一的原則不變，這張相片作品便是一個可參考的範本。

2

花器罐子的罐蓋和畫面下方稍微入鏡的鐵絲，都是為了營造「正在調整罐子當中的花束擺設」這樣的感覺，看起來更像日常生活的一景。

Variation

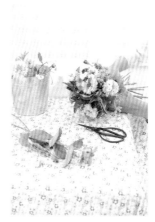

主角、配角的花朵和背景全都為雙色

主角是有著小花圖案的桌布，配合圖案色彩挑出相同顏色的花朵包成花束。背景也是粉紅×綠色。

讓人印象強烈的對比色也適合搭配構圖

為了表現有著夏天氣息的室內裝飾，以橙色×藍色做搭配，充滿1970年代普普風的味道。

Sense up Point

運用色彩安排構圖時，辨別色調是重要關鍵

運用多種色彩搭配相片構圖時，要特別講究色調的選用。所謂的色調，就是一個色彩的明亮度與清濁度狀態。即使同樣是藍色，當色調有差異時，就是不同的色彩，無法用來搭配組合。當使用藍色和紅色兩種色彩時，必須清楚辨別兩者的色調，並且讓包含配角物品在內的所有被攝體全都統一色調，進而拍攝出洗練而美麗的相片表現。

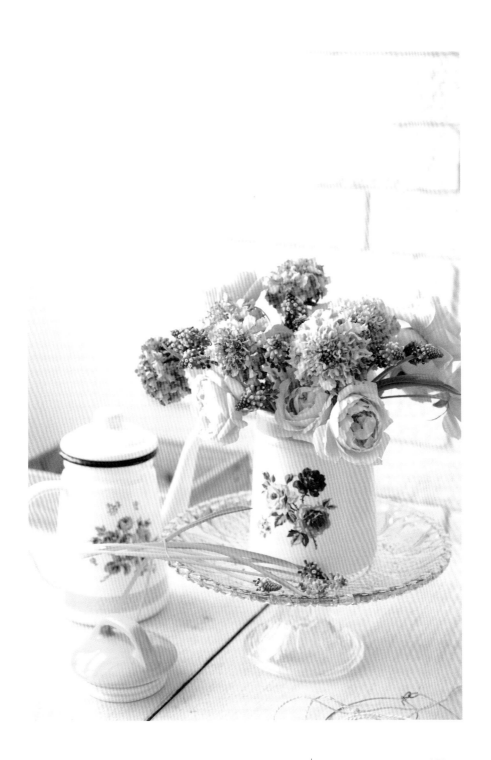

花朵、花器、配角物品等，全都統一採用充滿可愛感的粉紅×藍色組合，將配色的魅力發揮到極致。

Canon EOS 5D Mark Ⅱ　光圈：F5
快門速度：1/60秒　ISO：400　焦距：
75mm　WB：手動白平衡

配角色彩由主角色彩決定
即使多色也能清晰美麗呈現

運用多種色彩安排相片構圖時，只要一步走錯就會讓整張相片變成不協調的失敗作品。而避免失敗的竅門之一，就是讓配角物品選擇最為醒目的色彩，換言之就是統一為主角的色彩。這樣的一致性能讓整體相片變得清晰美麗，自然也會帶給人洗練而順眼的印象。

用來表示歡迎之意的美麗花束與典雅看板。而刻意安排，在背景角落所瞥見的洋裝，則是能夠讓相片更加具有日常生活中景緻的味道。

Canon EOS 5D Mark II　光圈：F8
快門速度：1/6秒　ISO：400　焦距：
65mm　WB：手動白平衡

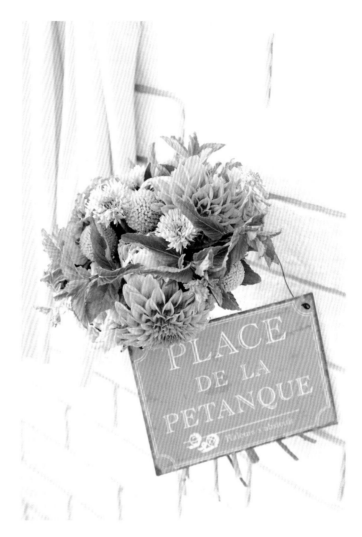

Styling Point

1

主角的花束是由橙色、粉紅色、黃色的花朵配上綠色葉片。而背景的開襟羊毛衣為了與花朵的黃色形成漸層效果，因此選擇淡黃色款式。

2

為了表現一進大門就有花束在迎接的感覺，除了在下方搭配一張帶有歡迎風格的看板外，刻意用懸吊的方式予以呈現。

Rule 054

能讓人一眼說出相片色彩
就是色彩運用成功的證據

　　「這一張相片是黃色和綠色」，若能讓他人在欣賞相片時一眼就正確說出自己所選用的色彩，大致上Photo Styling的安排就算是已經成功了。只要能讓相片明確表現出內心期望的畫面，被攝體看起來就會很鮮明，並且成為一張能夠吸引他人目光的出色相片。

在花器當中放入大量代表春天到來的含羞草。配合主角被攝體，所有色彩都統一為從黃色到綠色的漸層色彩，讓整體看起來充滿清爽而洗練的氣氛。

Canon EOS 5D Mark Ⅱ　光圈：F5
快門速度：1/30秒　ISO：400　焦距：
50mm　WB：手動白平衡

Styling Point

1
配角的花台和椅子配合含羞草葉片的綠色，分別選擇濃淡不同的綠色調，這樣一來可以讓主角含羞草的黃色部分變得更鮮明。

2
此外，掛在牆上感覺輕飄飄的圍巾，其顏色也是黃與綠的搭配。在配角方面也徹底讓色彩統一下，完成了多色的Photo Styling相片。

實用拍攝道具・其之1

提升相片的華麗感
條紋・方格・圓點

Variation

以糖藝畫上各式圖案的方塊形蛋糕，原本這種多元圖形不易搭配構圖，不過利用色彩和圖案對稱達到了統一的效果。

色調充滿清爽感的夏天用靠墊。光是圓點圖案的搭配就帶給人強烈的印象，而且也襯托出每個靠墊的可愛感。

　　對於Photo Styling而言，有許多容易搭配、能讓相片看起來更洗練的便利物品，其中最具代表性的就是帶有條紋、方格和圓點圖案的物品。這幾種圖案從以前就廣受大眾喜愛，相信任誰都能從中感受到可愛感。Photo Styling相片所追求的目標並非只有少數人才能意會的魅力，而是儘可能讓更多人感受相片作品的美，因此善加運用這些人們所熟悉的可愛圖案，將它們的魅力做最大限度的活用，這才是成為高手的捷徑。

Styling Point

1

在黑白條紋的卡片上添加金色的心型圖案。在原本就很可愛的條紋圖案上搭配有著反差效果的色彩，可以讓被攝體更有吸睛的張力。

2

將造型最有特色的蛋糕形卡片安排在畫面左上方。因為這裡是人們眼睛最容易注意到的位置，所以利用印象感最強烈的被攝體留住觀看的的目光。

Sense up Point

單張時無須在意，但多張搭配時必須讓色彩統一

說到可愛的圖案樣式，絕對少不了條紋、方格和圓點。它們除了可以安排在主要被攝體外，就算是做為配角讓人在欣賞相片時瞥見，也能為整體帶來更洗練的氣氛，不過運用時可別忘了「讓色彩統一」這項原則，當同時使用這三種圖案樣式時，必須確實選擇相同的色彩，讓整體影像呈現統一感。配合整體色調安排構圖內容是關鍵所在。

收集以單色調設計的生日卡片，並從俯瞰的角度拍攝相片，除了拍攝卡片造形設計外，以卡片的配置表現構圖。背景的粗糙黑色能強調時尚感，與金色之間會形成色彩反差的效果。

Canon EOS 5D Mark Ⅱ　光圈：F13
快門速度：1秒　ISO：500　焦距：88
mm　WB：手動白平衡

實用拍攝道具・其之2

相片捕捉的物品要有自然感、華麗感或變化性

Process

充滿自然感的代表性物品,當然就是食物了。它不僅能在畫面中達到吸引目光的效果,無論做為主角或配角都能帶給人日常生活感。

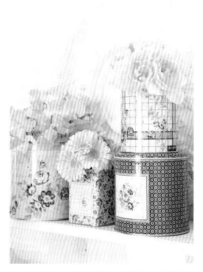

說到設計性高、帶有華麗感的物品,外觀圖案別具特色的「Green Gate」罐相當具有代表性。若是配上花朵能讓魅力感更為提升。

談到在Photo Styling相片當中相當有用的上相物品,首先是花朵、植物和食物等帶有自然感的物品。再來是充滿設計性或裝飾感的華麗物品。最後是擁有兩種以上色彩、帶有變化性的物品。另外,若以料理的角度來形容,帶有文字的物品能夠在一道料理當中發揮香料的功效。在色彩、圖案、材質感統一的原則下,善加運用帶有變化性或巧妙陰影的物品做搭配,可以適度為相片作品提升質感和深邃感,看起來更有魅力。

Styling Point

1

充滿自然感的花朵是非常上相的物品之一。為了將小巧花瓣的纖細感與魅力發揮到極致,選擇了同樣有著細緻裝飾的古書做為花束的底層影像。

2

書本底下再配上有著細緻圖案的桌子。隨著各種有著細緻圖案的底層影像搭配,在纖細的統一下,將會讓色彩鮮豔的花瓣顯得格外醒目搶眼。

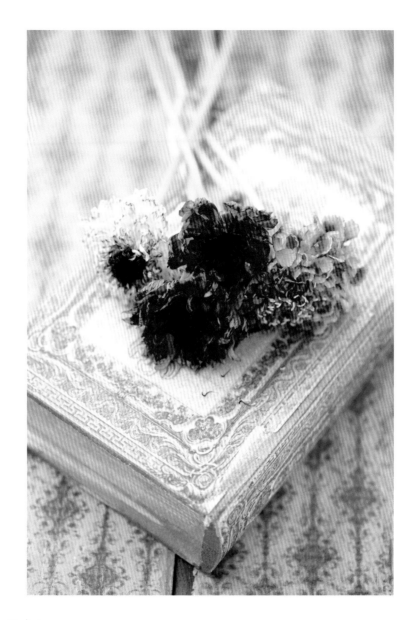

Sense up Point

選擇配角物品時，上面不要有過多的裝飾

雖然上相的物品是拍攝Photo Styling相片作品不可或缺的要素，不過當它們做為配角時，要注意別太過醒目。就算是帶有華麗感的物品，也要控制在「帶有點裝飾感」、「帶有點古典感」這樣的程度就好。所謂帶有變化性的色彩，則是指微妙的色彩、混雜中間色調的色彩、散發出某種氣氛的色彩。若是使用上頭寫有文字的物品，讓對焦點鎖定文字部分是竅門所在。

帶有自然性、變化性或者是設計性十分出色的物品。讓這些上相的物品彼此相互重疊，以巧妙地安排出最美麗的搭配方式，藉此來完成一幅充滿柔和感的吸睛相片作品。

Canon EOS 5D Mark Ⅱ　光圈：F3.5　快門速度：1/100秒　ISO：400　焦距：100mm　WB：手動白平衡

帶有故事性的Photo Styling相片

用帶有故事性的相片
訴說被攝體的特徵與魅力

Process

有著4～5歲女孩子的家庭裡，母親為30歲。餐具的選擇和色彩搭配，都以這個世代對時尚的概念來做安排。

翻開帶有故事性的相片時，除了從整體相片影像感受到故事情境外，近看時又能再發現被攝體本身蘊藏的魅力。

就算只是一個馬克杯，「誰？何時？在哪裡？在何種情境下來使用它？」隨著構圖的安排，可以讓相片當中的被攝體魅力更加鮮明。拍攝Photo Styling相片的訣竅，就是要讓觀看者透過相片內容，聯想到各種日常生活景緻和時間的流動感等，進而引發與相片之間的共鳴。明確表現出相片主題，確實強調希望讓觀看者欣賞的魅力點，這是重要的關鍵。拍攝前先在腦海中思索要用相片訴說什麼樣的故事，再透過構圖來實現它吧。

Styling Point

1

因為場景的設定是女兒節的宴會，所以登場的人物為小女孩。人物本身只是配角，拍攝時刻意讓她稍微地模糊化，抑制存在感。

2

雖然上巳節是一個古老的節日，但在這張刻意選擇充滿時尚感的桌子，上面的食物不僅做過擺設上的安排，就連配色也是選擇強調可愛感的粉紅色和綠色。

Sense up Point

鎖定目標，明確地刻劃出相片當中的故事情節

於開始進行擺設與拍攝之前，首先思考這個作品是要給什麼樣的
人欣賞，這就是所謂的目標。什麼樣的年齡層？住在什麼樣的家
庭裡？從事什麼樣的工作？有著什麼樣的興趣？甚至連喜歡的食
物和時尚品味等細節全都仔細在腦海中思索。這樣一來才能更生
動地描繪出充滿自然感的日常生活景緻，將被攝體的魅力發揮到
淋漓盡致。

擺放上巳節點心的宴會桌。盤子
和點心種類的選擇、裝盤的方式
等，都會影響到觀看者對於現場
狀況和人物的聯想，因此鉅細靡
遺地安排每個細節是十分重要的
工作。

Canon EOS 5D Mark II　光圈：F4
快門速度：1/8秒　ISO：400　焦距：
50mm　WB：手動白平衡

帶有動感的相片構圖

藉由讓人或動物入鏡的方式
為相片添加動感與溫暖感

室內裝飾和各種物品都是靜態被攝體的世界。只要添加人或動物等被攝體，就能讓相片散發出帶有溫暖氣氛的空氣感。因為這樣的相片構圖帶有著動感，所以更能讓觀看者感受到有如日常生活一景的自然感。而將人物安排到相片構圖時的竅門，在於儘可能展現最自然的一面。像是讓人物影像振動模糊，讓手、腳和胸部等身體部位入鏡等，其中臉龐入鏡時會左右整體影像表現，必須特別留意，儘可能只讓嘴巴等一小部分入鏡。

Variation

讓寵物待在大腿上
表現疼愛牠們的模樣

寵物的緞帶與女性身上粗棉T恤的色彩很搭調。拍攝角度配合狗的視線高度，讓主角更明確。

即使靜態被攝體也能
讓人體驗到動感

利用鞋子放置方式表現動態感的拍攝技巧。讓鞋子散亂擺設、整齊陳列等，可以藉由這些變化創造出豐富的效果表現。

Styling Point

1

有如包覆的方式端起馬克杯的右手，搭配拿著湯匙的左手，都是讓咖啡帶給人暖和感覺的配角。為了讓鏡頭前的畫面看起來更美麗，還必須留意手指的方向和併起來的方式。

2

因為主角的馬克杯本身是黑白色調，所以洋裝同樣選擇由黑白色調構成的款式。厚厚的布料質感也是讓人感受到季節感的重要關鍵。

Sense up Point

主角物品與人物的服裝色彩務必要統一

所謂Photo Styling的原則，就是「徹底讓畫面中捕捉到的被攝體有著相同的色彩、質感和風味」，這點當然包含有人物登場的情形在內。主角被攝體、以配角身分登場的人物或動物的服裝等，務必要能相互搭配。從色彩到質感、風味，全部都要配合主角被攝體所展現的氣氛來選擇，避免整體影像因為失去統一感而帶給人不協調的感覺。

運用咖啡的構圖方式與深秋時節非常搭調。像是手的位置、服裝的材質感等,都能表現暖和的空氣感。

Canon EOS 5D Mark II　光圈:F2.8
快門速度:1/20秒　ISO:1000　焦距:67mm　WB:手動白平衡

小巧物品打造Photo Styling相片的訣竅

安排拍攝角度時留意主角
呈現方式與在整體畫面的份量

要從主角被攝體的正上方位置拍攝？或者是從側面位置拍攝？隨著被攝體的變化，適合的拍攝角度也不盡相同。以範例的線圈而言，雖然從正上方角度最能看清楚線圈的外型，但從側面的角度拍攝才能看見昂列咖啡碗的造型和圖案。類似這種被攝體各自有著不同最佳拍攝角度的情形，如何分配每個被攝體在相片當中份量，這是最重要的工作。

一旦相機的拍攝位置過於偏向側面，不僅會讓昂列咖啡碗在相片中佔有的比重超過主

角，書本的厚度也會變得很醒目，同樣會蓋過主角的風采。相反地，若是相機的拍攝位置過高，則會完全看不見昂列咖啡碗的造型和圖案。

一邊窺視相機捕捉到的畫面，一邊從上方朝側面變換拍攝角度，仔細找出能讓各種被攝體比重達到最佳平衡的狀態。此外，對於各種入鏡的被攝體必須思考它們在相片中的優先順位，並藉由構圖讓觀看者能夠清楚區分出主角與配角的關係。

小巧物品打造Photo Styling相片的訣竅

讓相片拍起來更可愛的技巧
就是準備兩個被攝體

「雖然有想要拍攝的物品，但拍起來總像是介紹商品般的說明相片。真希望能拍出更有氣氛的相片作品啊……」若是有這樣的煩惱，在此傳授能瞬間營造相片氣氛的方法。

最重要的關鍵，就是「不要只有拍攝一個物品」。舉例而言，在拍攝馬克杯時，不要只拍單一的馬克杯，而是要準備兩個。像是相互並排、重疊在一起等，帶著讓被攝體展現最大魅力的想法，安排它們在構圖（對照P66～77）之中的位置。若是只有單一被攝體，其實很難營造出「動感」或「節奏感」，這點在增加到兩個時將會變得輕鬆許多。除此之外，兩個被攝體之間無須完全相同，即便是「類似的物品」也無妨。

一旦熟悉拍攝的基本技巧後，就可以讓物品數量增加到3個、4個、5個，藉此增添相片的深邃感。另外，比起增加截然不同的物品做搭配，選擇相同系列或擁有共通性的物品不僅能有效增加物品的動感，同時也會讓可愛感更上一層樓。

Rule 061

注意整體畫面的安定感
安排留白部分的表現

　　即使是相同的物品，影像的留白方式會讓相片帶給觀看者的感受和畫面張力跟著大幅改變。舉例而言，將主要被攝體安排在畫面的上方位置，讓畫面下方擁有較多的留白空間，就會變成帶有動感的相片。相反地，若是將主要被攝體配置於畫面下方，把留白的部分安排在上方，則會變成讓人看了心情舒暢、整體充滿安定感的相片。畫面下方＝腳邊、畫面上方＝頭部位置，透過上述的原則調整構圖的均衡性吧。

　　當物品安排在畫面中央，就是俗稱的「中央點構圖」，雖然充滿安定感，而且是帶有震撼感的畫面構成方式，不過因為留白部分很平均，相對也會給人單調的印象。

　　上下空間的安排，哪邊保有比較多的留白等，雖然這會隨著相片的流行風格而有所改變，但首先從「看了很舒服」、「視線流暢」、「主角看起來很美麗」這些基礎的原則開始，熟悉這些安定而美麗的基本構圖、配置，再慢慢探尋屬於自己的相片風格。

062

玻璃拍起來帶有透明感，
關鍵在於亮晶晶感的表現

　　拍攝玻璃這類的物品時，光線的打光方法是讓它們看起來透明而美麗的關鍵。除了散發出亮晶晶的感覺外，若能在澄澈的部分營造漸層感，會讓透明的部分看起來更加生動而吸睛。

　　舉例而言，拍攝範例當中的鎢絲燈時，一邊觀察澄澈部分的漸層變化，一邊慢慢用逆光的方式進行打光。當透過鎢絲燈的光線過多時，就會出現死白的情形（右上相片），相反地，當透過鎢絲燈的光線過少時，透明的表面會出現混濁感（右下相片）。

　　雖然三張相片都是在同樣的場所拍攝，但因為太陽的位置固定，所以必須一邊調整鎢絲燈與窗戶的距離、改變鎢絲燈的位置，並且仔細觀察被攝體上的打光效果變化。除了被攝體外，相機位置也以窗戶為中心朝順時針或逆時針的方向移動，藉由多方嘗試找出最佳的打光位置，這是訣竅所在。

　　當拍攝帶有透明感的物品時，努力讓穿透被攝體的光線展現亮晶晶的感覺吧。

拍攝美味料理相片的訣竅

適度的散景效果是讓料理
看起來更美味的關鍵

想要讓料理相片看起來更加美味吸睛，其關鍵之一就是散景效果。在對焦點對準部分與模糊化部分的相互搭配下，除了可以讓主要被攝體顯得更加鮮明外，散景部分則是會營造出深邃感，對料理相片來說有著加分的效果。

舉例而言，左邊的鬆餅相片中，對焦點只有鎖定最靠近的鬆餅，讓後方的鬆餅呈現模糊化的影像。之所以不會出現不協調感，關鍵在於並排的三個鬆餅有著相同的外觀，因

此即便只有最前方的鬆餅呈現清晰影像，整體看起來依舊給人非常美味的感覺。

右邊的布朗尼相片也是一樣，雖然這裡只有兩個被攝體，不過依舊能將對焦點鎖定在前方的布朗尼，後方則是讓它變成模糊化影像。一旦相片當中融入散景效果，能促使觀看者自然將目光鎖定在對焦點對準的主角被攝體身上。不僅如此，朦朧的影像也會激起對美味料理的想像與期待，進而增添相片的美味感。

拍攝美味料理相片的訣竅

用柔和的光線為
蔬菜的綠色打光

　　想要讓蔬菜在相片中呈現美麗而柔和的綠色，首先在選購蔬菜時，必須儘可能挑選有著新鮮嫩葉和明亮綠色（黃綠色）的蔬菜，一旦綠色調過深，反而會讓相片拍起來帶有暗沈的感覺。

　　若是蔬菜本身的葉片色彩就很濃，那就利用自然光與白色反光板的搭配，讓陰暗部分變明亮之後，就能拍出柔和美麗的感覺。另外，比起正後方的逆光，反射稍微斜角度的逆光更能有效讓眼前的綠色變明亮，拍攝時可以一邊調整角度一邊觀察變化。

　　右側上方的相片是以帶有點逆光的感覺所拍攝而成，當中陰影的部分稍微令人有些在意。而在它下方的相片，則是將拍攝台順時針方向轉動，並透過白色反光板朝陰暗部分打光後的成果。不僅光線感覺柔和，而且綠色部分也變成美麗的色調。

　　只需稍做調整，就能夠創造出如此不同的改變，各位不妨也活用這些技巧，嘗試拍出清爽而充滿新鮮感的蔬菜相片。

拍攝可愛點心相片的訣竅

從完整的被攝體拍到
切開後的斷面影像

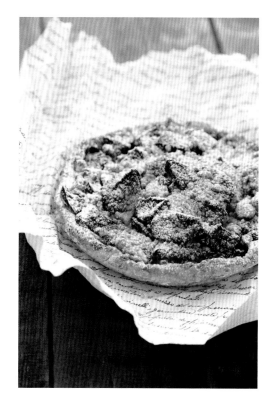

　　拍攝派或蛋糕這類整塊的點心時，首先拍攝切開前的完整被攝體，接著再切下一人份的點心，透過構圖變化拍攝重點和故事性，就能拍出截然不同的相片作品。

　　最初拍攝完整的被攝體相片時，不要讓整體完全入鏡，透過近拍裁切部分被攝體展現帶有魄力的可愛感。接著以切下一人份的部分來做為相片主題，讓他人在看到這張相片時，能窺見派的內餡並產生很美味的感覺。另外，在右上範例相片的角落處，刻意讓小

盤子的部分影像入鏡，營造出有如在餐桌上準備享用美食的氣氛。

　　最後是以切下來的派做為主角，改變底層影像的色彩並以特寫的方式拍攝。除了刻意安排一些散落的碎塊之外，也讓派的斷面清楚呈現，讓人從相片影像感受到派的味道與特徵，進而刺激美味的觀感。

　　拍攝點心時，只要稍微花點巧思改變場景與構圖，就能拍出各式各樣可愛而美味的相片作品。

Rule 066
改變拍攝角度和距離
體驗「切取感」

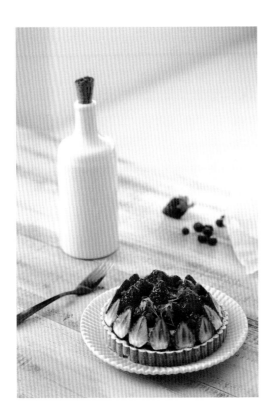

　　即使是相同的物品，單是構圖的改變就能讓相片表現出截然不同的風情。以這張拍攝春天草莓塔的相片作品為例，藉由牆壁入鏡成為背景的方式，讓相片看起來充滿了自然舒暢感。右側上方的相片是以相同的概念，換成從帶有俯瞰感覺的角度拍攝。雖然相片中的物品完全相同，不過高角度的拍攝方式感覺頗為新鮮而有趣。而剛好從窗戶透進來的光線，則是為相片增添了幾分詩情畫意的感覺。春天、夏天、早晨、黃昏，不同時間的光線有著各自的風味與特色，因此善加活用它們與Photo Styling的構圖做搭配，可為作品帶來更豐富的變化性與故事性。

　　最後還有一種技巧，就是以近距離特寫方式拍攝主角被攝體。想要讓料理和點心等食物的相片看起來很美味，這也是少不了的拍攝角度之一。

　　點心是一種能用相機將它們拍得非常可愛的被攝體。不妨在食用前多拍幾張相片，體驗各種切取影像安排構圖的樂趣。

Rule 067

放在料理旁的餐具
要選用小巧的尺寸

　　於拍攝料理相片時，搭配餐具是個常見的構圖方式，但各位是否曾經有過餐具尺寸過大，結果看起來比料理更加醒目的情形呢？以右上方的相片為例，即便是大小適中的餐具，一旦將它放置在眼前的位置，影像會比實際更大且更長，進而讓料理和盤子顯得小巧，觀看者的目光也自然會被餐具所吸引，失去主題的鮮明。

　　若要在料理和盤子前方擺設餐具做為構圖的搭配，記得選擇比實際適中尺寸小一號的餐具，等到拍成相片時，才會變成人小恰到好處，可以襯托出料理魅力的出色配角（左邊相片）。

　　實際將拍攝Photo Styling相片所使用的料理和餐具並列在一起做比較（右下相片），其中最左邊是拍攝相片的最佳餐具尺寸。以盤子為基準，選擇尺寸比盤子稍微小一點的餐具是構圖的重點所在。若是放置在料理或盤子的後方，因為實際拍起來會變小，選用適中的尺寸也無妨。

068

將料理裝盤時記得
留意「畫面上的盤子中心」

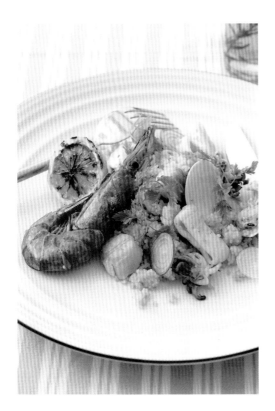

<div style="writing-mode: vertical">Photo Styling實踐技巧</div>

　　在一般的情形下，料理是以盤子為中心來裝盤，不過在拍攝相片時，除非是從正上方的角度拍攝相片，否則平放的盤子其前方部分會出現大片的留白，再加上影像通過鏡頭時，遠近感的影響會讓眼前影像變大、後方影像縮小，最後會讓盤子看起來只有裝盛鮮少的料理，失去相片張力。

　　平時不妨試拍中央只有放著一支筷子的空盤子。若是從斜角度拍攝，從右下方相片可以清楚看到，眼前部分的盤子面積較大，後

方較小。

　　因此從斜角度拍攝料理相片時，要留意這項特性，讓裝盛料理的部位朝自己的方向拉近一點，這樣在實際拍攝的相片影像中，料理看起來就會有如位在盤子的中央。

　　拍攝料理的Photo Styling相片時，不僅在外觀上要讓料理美麗地擺設，還要時常思考畫面上的呈現。如何藉由構圖讓畫面空間感更自然，同時將主角被攝體的大小拿捏得恰到好處，這就是拍攝的關鍵重點。

拍攝可愛寵物相片的訣竅

讓寵物可愛呈現的竅門就是
從視線所及之處拍攝

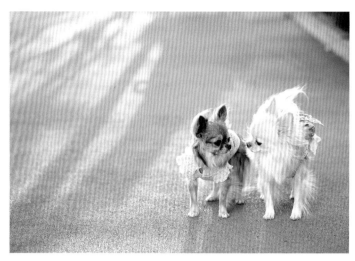

「想要儘可能把心愛的寵物拍得更可愛」、「希望能留下許多出色的相片」最近抱持這種想法的人越來越多。而拍攝這類型相片的訣竅，那就是儘可能貼近寵物的視線來拍攝相片。換言之，不要以站立的姿勢拍攝相片，而是蹲下、彎腰，若是在家中不妨趴在地上等，儘量從寵物視線所及的位置捕捉牠們活潑的身影。

無論是到外頭散步或在家中，讓自己在任何時候、任何場所都能活用上述拍攝技巧捕捉寵物的身姿，相信必定會讓拍出美麗相片的機會大幅提升。另外，隨著拍攝時必須配合寵物的視線調整相機位置，拍攝者的視線會出現大量的地面或泥土影像，連帶讓構圖的安排也產生許多變化，如何找出新的拍攝方法，研究與嘗試的過程相信也會帶來許多截然不同的樂趣。

將Photo Styling的原則和技巧融入寵物相片當中，並留意相片中構圖與留白影像的分配吧。

拍攝可愛寵物相片的訣竅

眼神光、臉龐角度和
視線都必須多加留意

　　所謂的眼神光，就是指閃光燈映入瞳孔的明亮影像。眼神光的最大魅力，就是可以讓人像或寵物的表情看起來更加栩栩如生。拍攝眼神光時，最重要的一點就是讓對焦點對準眼睛的位置。接著在構圖時考量臉龐的角度和方向，就能夠捕捉到被攝體各式各樣的表情，相片中的被攝體魅力自然也會跟著大幅提升。

　　舉例而言，當寵物抬頭仰望時，從斜角度拍攝不僅能讓臉龐影像展現理想的均衡性，

也能清楚看到寵物的神情。另外，在斜角度拍攝下，除了眼睛外，也可讓對焦點對準充滿魅力的鼻子，拍起來更輕鬆。而當兩隻眼睛一同入鏡時，讓對焦點對準靠近拍攝者的那隻眼睛，拍出來的相片影像會比較自然。

　　右下的相片放低了相機的拍攝角度，從側邊的位置營造出寵物似乎在看著畫面外某個東西的氣氛。在拍攝鏡頭沒有對準眼睛的畫面時，不妨嘗試以各種臉龐角度和鏡頭角度的搭配來安排構圖。

不斷讓自己精益求精的努力精神至關重要

想要拍攝出一張美麗的相片作品其實非常簡單，

只要領悟其中的竅門，不一會兒就能讓相片影像美麗呈現，

因此更重要的一點，在於自己之後能更進一步將相片的美感進化到何種程度。

雖然只要一瞬間就能拍出「頗為美麗」的相片作品，

但要到達「張張美麗」、「讓人一眼迷上」的水準，持續不斷的努力至關重要。

這點也是我在提出Photo Styling這樣的拍攝技巧後，

一直無法順利讓他人充分理解的觀念，對此讓我煞費苦心。

像是在瞭解Photo Styling的拍攝技巧後，隨著相片的可愛感立即見效，

反而會讓人心中產生「攝影真是簡單！這樣的相片……」這樣的感覺，

日後不再研究新的資訊，也不做任何努力……類似這種令人感到惋惜的案例不勝枚舉。

近來，「不斷努力精進的人」和「略懂概念就停滯不前的人」之間，

兩者拍攝作品的質感差距已經到了一看就能清楚感受到的程度，

在這也感謝所有致力研究Photo Styling技術的人，終於讓「努力」的意義變得更為明確。

雖然Photo Styling感覺起來是個「聆聽學習型」的技術，

但其實它就像書法或芭蕾一樣，是個「實際練習型」的技術。

在書法當中，以國字的「一」為例，雖然只是條單純的橫線，

但書法高手和第一次拿起毛筆的人之間能明顯感受到差異性，

Photo Styling同樣也是如此。

隨著全球化的發展，關於美麗事物的資訊和觀念也是日新月異，

除了配合這樣的潮流不斷讓自身的技術更為精進外，

我也希望以一顆謙卑的心，將當今對於美的認知，透過Photo Styling傳遞給更多人，

這就是Photo Styling存在於社會的意義。

今後我也將更努力把更多美好的事物展現給每一個人。

體驗Photo Styling不可或缺的
相機基礎知識

Chapter 3

安排好有型的構圖後立即用相機拍攝相片

首先認識拍攝相片的基本流程

拍攝相片時講求操作的流暢性。除了學習按下快門之前的各種準備工作外,在這裡來學習拍攝Photo Styling作品所不可或缺的數位相機四大功能。

1 選擇相機鏡頭、設置三腳架

選擇適合搭配被攝體與相片風格的相機鏡頭,並且把它安裝至相機。接著將相機確實裝在三腳架上,調整拍攝的位置。

▶ **134 頁**

2 拍攝模式設定為「光圈先決自動」

相機上有著可以因應各式各樣被攝體的豐富拍攝模式。拍攝Photo Styling作品時,大多是選擇「光圈先決自動」模式。

▶ **127 頁**

四大功能
4

3 選擇ISO感光度

拍攝Photo Styling作品時將會搭配使用三腳架,而且被攝體本身也是靜止不動的狀態,所以儘可能選擇低感光度的設定。

▶ **128 頁**

Column

何謂拍攝Photo Styling作品所不可或缺的「數位相機四大功能」?

在拍攝Photo Styling時,首先必須調整「光圈」、「曝光」、「白平衡」和「ISO感光度」這四項設定內容,而這些設定就是所謂的「數位相機四大功能」。不僅是初學者,即便是今後在朝攝影之路不斷邁進的過程中,隨時留意這四項功能的設定並深入研究搭配的效果,將是快速提升自己拍攝技術的關鍵。

4 選擇白平衡設定

白平衡設定是依照拍攝現場的光線狀態來做判斷。首先以「日光」的設定拍攝相片，倘若覺得拍出來的相片並不符合腦海中預期的畫面，那就切換至「陰天」或「自動」等設定再做嘗試。

▶ **130 頁**

5 決定光圈設定

轉動相機的光圈設定轉盤，調整光圈設定。透過這項設定內容的調整，可以自由改變被攝體後方或前方的散景表現。

▶ **124 頁**

6 運用曝光補償功能

當相機拍攝相片的明亮度不如內心所預期時，那就運用曝光補償功能做修正。透過這項設定內容的調整，可以讓相片變得更明亮或陰暗。

▶ **120 頁**

7 對焦點對準目標後
　按下相機的快門

自行選擇對焦點位置並拍攝相片。在確認對焦點對準目標後，輕輕地按下相機的快門按鈕拍攝相片，可別因為太大力而造成無謂的振動。

▶ **122 頁**

<div style="text-align:right">體驗Photo Styling的相機基礎知識</div>

Column

該如何選擇影像品質的設定呢？

關於影像品質，除了可以選擇JPEG、RAW等檔案格式外，也能夠選擇影像大小。一般情形下大多會選擇JPEG格式，首先就以JPEG的設定來熟悉相機的操作並學習如何確實拍攝出內心期望的相片。至於RAW格式，雖然它必須在拍攝後透過專用的後製軟體進行顯像作業，不過可在高畫質的狀態下追求極致的影像色調表現。至於影像大小方面，為了在放大輸出尺寸時也能美麗呈現，建議選擇最大的影像大小設定吧。

運用曝光補償功能調整明亮度

各位是否曾經有過好不容易拍攝相片後，結果影像太過明亮或陰暗的經驗呢？
只要熟悉曝光補償的活用技巧，就能隨心所欲地調整相片的明亮度表現。

Rule 071 | 運用正補償設定拍攝出明亮的影像

【有曝光補償】

在＋1EV的曝光補償設定下，成功地讓拍攝影像變得更明亮。

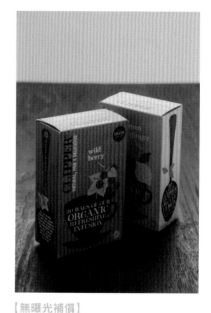

【無曝光補償】

在相機自動設定的曝光值下，受到窗戶透進來的光線影響而讓整體影像變陰暗。

不要仰賴相機的標準曝光設定 找出「自己最喜歡的明亮度」

所謂的相片，就是指拍攝投映在相機影像感應器（感光元件）上的光線，而光線投映在感應器上的過程就是曝光。相片的光量越多就越明亮，越少則越陰暗。雖然相機大多都搭載了自動曝光功能，但它卻經常會讓整體相片影像變得白茫茫或是黑漆漆一片，其中的原因在於自動曝光是以整體相片做為基準，並將曝光設定調整到整體影像平均起來有著一定明亮度（標準曝光）的狀態，所以在拍攝陰暗的場景或黑色系的被攝體時，影像會比實際更為明亮，反之在拍攝明亮場景或白色系的被攝體時，影像會比實際來得陰暗。就像讓太陽入鏡時一樣，即便部分畫面有著極端明亮的光線，仍會因為曝光設定的調整而讓影像變得陰暗。對此情形可以利用「曝光補償」改善問題。以0的曝光補償值為基準，正補償會讓影像變明亮，負補償則是會變陰暗。雖然調整時必須考量到被攝體的色彩、光線和希望表現的畫面等細節，不過若是感到迷惘，不妨先試拍一張相片，接著因應影像狀況做出適當的調整，確實拍攝出「自己喜歡的明亮度」吧。

072 | 認識需要運用曝光補償功能的被攝體色彩

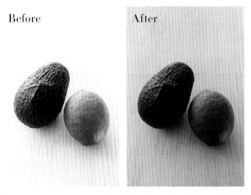

Before After Before After

【－1EV補償】 透過曝光的負補償，讓陰暗部分的黑色系色調更加鮮明。

【＋1EV補償】 透過曝光的正補償，讓明亮的白色部分變得更加白皙。

有時必須透過曝光補償功能來修正被攝體的色彩。若是交由相機的自動曝光功能拍攝相片，黑色系的被攝體會被判定為「陰暗」，白色系的被攝體會被判定為「明亮」，接著相機會讓黑色變成明亮的黑色，白色變成陰暗的白色，類似這種情形就是曝光補償派上用場的時機。

073 | 熟悉曝光補償的使用方法

一邊按住位在握把的曝光補償按鈕，一邊朝左右方向轉動轉盤，就能自由調整曝光補償設定值。

125 5.6 ⁻²ᐧ₁ᐧ₁▾ᐧ₁ᐧ₊2 ISO 400 9●

關於曝光補償的設定值，可以在觀景器或液晶螢幕的曝光指示器等相機面板上直接確認。(上圖為顯示於觀景器當中的範例)

曝光補償的修正幅度

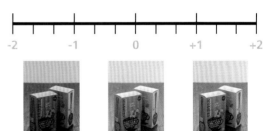

-2　　-1　　0　　+1　　+2

相機的曝光值會以1級、2級，或者是1EV、2EV這樣的單位來表示。

曝光補償設定是以0(無補償)為基準，可以在一定範圍內朝正補償或負補償的方向自由調整。雖然細部的設定方式會隨相機而有差異，但大多都能以1/3級等刻度細膩地調整。一般來說，大部分的機種都可以在正負2～3級EV值之間作調整。在拍攝Photo Styling作品時，大多都是搭配0～＋1EV範圍內的曝光補償值。

對焦點要精確對準目標位置

當對焦點精確對準適當的位置時，讓相片看起來自然會變得更加順眼。
想要讓對焦點確實鎖定自己內心期望的位置，那就從相機的設定開始做安排吧。

Rule 074 | 對焦點能讓相片主角與配角的定位更明確

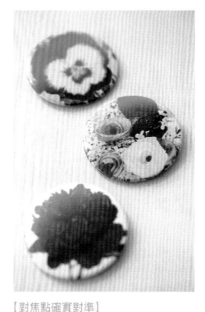

【對焦點確實對準】

對焦點確實鎖定目標位置時，能讓相片看起來帶有安定感，拍攝者本身希望拍攝的相片主題也會變得更為明確。

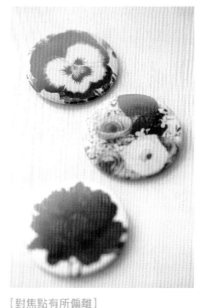

【對焦點有所偏離】

對焦點偏離的相片（失焦模糊化相片）不僅會讓觀看者不知道拍攝主題為何，整體影像也會給人不安定的印象。

拍攝時自行決定對焦點的位置

一邊窺視相機觀景器當中的畫面一邊半按住快門按鈕，就能啟動相機的自動對焦（AF）功能，顧名思義，相機會自動調整對焦點，讓它對準畫面當中的被攝體，這時原本看起來有些模糊的影像將會變得相當清晰。

雖然自動對焦能夠自動讓對焦點對準被攝體，但相機畢竟不是拍攝者本人，鎖定的對焦位置並不一定會符合自己內心的期望。像是希望明確區分相片的主角與配角時，哪怕對焦點只是稍微有點偏離，都會帶給觀看者不協調的感覺，破壞整體的相片表現。因此在對焦點的設定不要仰賴相機，靠自己來確實將對焦點對準構圖安排的位置，再釋放快門拍攝相片。若是新買的相機，自動對焦相關功能的預設皆為自動模式，記得要先調整設定後再使用。

另外，隨著被攝體本身狀況的不同，或是在周遭陰暗的場景拍攝相片時，也有可能出現自動對焦功能運作不佳的問題。這時將對焦功能切換成手動對焦（MF），以手動方式自行鎖定對焦點吧。

075 | 自動對焦模式設定為「單張自動對焦」（AF-S）

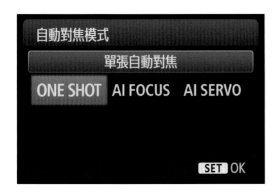

自動對焦模式

單張自動對焦

ONE SHOT AI FOCUS AI SERVO

SET OK

相機的自動對焦功能分別有「單張自動對焦」、「人工智能自動對焦」和「人工智能伺服自動對焦」三種模式，可以配合被攝體的動作來選擇。在拍攝靜態被攝體的桌面攝影時，則選擇「單張自動對焦」（AF-S)模式。

「單張自動對焦」的簡稱為「AF-S」。隨著廠牌的不同，對於各種自動對焦模式會有不同的稱呼方式。

076 | 自動對焦點的選擇方式設定為「手動選擇」（單點AF）

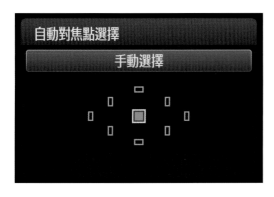

自動對焦點選擇

手動選擇

想要讓對焦點對準自己喜歡的位置，那就必須把自動對焦點的選擇方式設定為「手動選擇」（單點AF)。因為設定方法會隨著相機的廠牌或機種而有所不同，調整時記得參考使用說明書等指示。

如同左邊的範例相片，在Canon EOS 700D等相機上，叫出自動對焦點的選擇畫面後，可以透過十字鍵的操作自由切換。

在窺視觀景器畫面時看到的這些點就是自動對焦點（自動對焦框），也是相機對焦點對準的位置。

操作相機的十字鍵，依照希望讓對焦點對準的被攝體位置，來選擇與該處重疊的自動對焦點。

在影像框當中選擇與希望對焦位置重疊的自動對焦點

讓選擇的自動對焦點與希望讓對焦點鎖定的部分相互重疊，接著按下快門按鈕。在半按住快門按鈕的狀態下，相機就會自動進行對焦，對焦點鎖定後，完全按下按鈕就會拍攝相片。

體驗Photo Styling的相機基礎知識

藉由光圈控制影像的散景效果

無論是讓背景變成模糊化的散景，或是讓前後影像全都清晰銳利，
學會運用光圈控制影像的散景效果表現，將會讓相片表現的自由度更上一層樓。

散景效果的改變會讓相片呈現出不同的氣氛

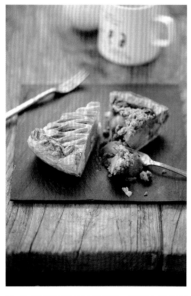 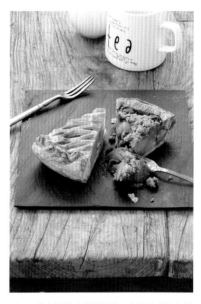

以F2.8的光圈設定拍攝相片。隨著大片背景的模糊化，讓相片帶給人輕鬆悠閒的氣氛。

Canon EOS 5D Mark II　光圈：F2.8　快門速度：1/80秒　WB：手動白平衡

以F29的光圈設定拍攝相片。每個角落全都清晰呈現，帶給人清爽鮮明的印象。

Canon EOS 5D Mark II　光圈：F29　快門速度：0.8秒　WB：手動白平衡

開大光圈會讓影像模糊化
縮小光圈則可拍出清晰銳利的影像

　所謂的散景，雖然它能藉由影像模糊化為畫面帶來柔和氣氛，不過它最大的效果其實是利用模糊化影像襯托出相片當中的主角。拍攝相片時，依照自己腦海中構思的景象和拍攝風格，選擇是否要以散景效果做搭配，還有影像模糊化的程度吧。而所謂的光圈，則是一種在鏡頭內有如窗戶般的結構，拍攝者可以藉由光圈的開大與收縮，調整鏡頭捕捉到

的光量。隨著光圈的開大，鏡頭能夠捕捉到更多的光量，散景效果也會變得更為顯著。反之若是縮小光圈，鏡頭能夠捕捉到的光量會減少，散景效果也會跟著降低。另外，光圈的大小也能透過相機上的光圈值（F值）判斷，光圈縮小時數值會變大，開大時數值則是會變小，拍攝時只要轉動相機上的轉盤就能自由調整設定值。每款鏡頭能夠設定的光圈值範圍各有不同，像是光圈只能開大到F5.6為止的鏡頭，當然也就無法以F2.8的設定來拍攝相片，這點要格外注意。

Rule 077 | 光圈的縮放會改變相片景深

F1.4　　　　F8.0　　　　F16　　　　F29

淺 ←――――――――――――→ 深

景深

隨著光圈的縮放，會降低對焦位置前後的散景效果，同時讓對焦點對準的影像範圍清晰銳利呈現。這個從眼前到深處的確實對焦範圍就叫做「景深」，景深除了有畫面深處的清晰範圍會比眼前部分更為寬廣的傾向以外，隨著光圈的開放將會讓景深變淺，縮小則會變深。

Rule 078 | 因應畫面表現活用前後散景的效果

隨著位置與顏色的不同，有時前散景效果反而會破壞整體美感，使用時要思考如何讓它帶來正向的效果。

後散景可以來襯托出主要被攝體，讓相片的主題變得更為明確。因應當下畫面與構圖調整出最適合的散景效果。

關於散景，它不僅能活用於被攝體的背景處，也能安排在眼前景象。以對焦位置為基準，出現在前方的眼前部分就稱為「前散景」，而出現在後方深處則稱為「後散景」。將被攝體安排在對焦位置的前方並且開大光圈，就能創造出柔和的前散景效果。

Rule 079 | 熟悉相機光圈的設定方法

當拍攝模式設定為光圈先決自動時，轉動光圈轉盤就能夠自由變更光圈設定。所設定的光圈值也會顯示在觀景器當中，可以於拍攝當下立即確認。

Column

以不同光圈設定拍攝相片

實際拍攝相片時，即便安排了自己覺得理想的光圈設定，所拍攝的相片影像仍有可能出現散景效果不足及過強的情形。散景效果不僅會大幅改變相片帶給人的印象，加上無法透過後製處理做修正，如何安排最適當的光圈設定，其實意外地困難。若在拍攝當下難以抉擇，不妨先以不同的光圈設定拍攝相片，之後再從中選出最符合自己理想的相片作品。

認識光圈與快門速度之間的關係

對於拍攝相片而言，除了「光圈」之外還有另一項重點，那就是「快門速度」。
相片的曝光就是取決於這兩項設定的搭配組合。這也是攝影的基本知識，瞭解並活用它吧。

運用快門速度為被攝體營造動感表現

以高速快門拍攝的相片。即使在動作激烈的狀態下也能拍出彷彿靜止的清晰影像。

Canon EOS 5D Mark Ⅱ　光圈：F6.3　快門速度：1/800秒　ISO：200　焦距：60mm　WB：自動白平衡

以慢速快門拍攝的相片。步行中的人變成模糊化的影像。

Canon EOS 5D Mark Ⅱ　光圈：F20　快門速度：1/13秒　ISO：200　焦距：45mm　WB：自動白平衡

快門速度與光圈設定決定了相片的曝光狀態

談到光圈和快門速度的關係，乍看之下給人複雜的感覺，其實只要瞭解後，它們是非常簡單的相機基本原則。所謂的快門速度，就是指光線照射影像感應器的時間（曝光時間），當設定為高速快門時，就能讓交通工具或運動等高速移動的被攝體以彷彿靜止的狀態呈現於拍攝相片中。反之若是設定為慢速快門，則會讓動態被攝體變成模糊化的影像。

為了以一定程度的光量來拍攝相片，一旦縮小光圈，隨著相機在單位時間內捕捉到的光量減少，必須拉長快門開啟的時間才能達到拍攝所需的光量，相對地就等於是讓快門速度變慢。反之在開大光圈下，隨著單位時間內捕捉到的光量增加，設定為高速快門也能順利拍出理想的相片。若是在縮小光圈的狀態下選擇高速快門呢？則拍出來的相片將會因為曝光不足而顯得陰暗，變成俗稱的失敗相片。另外，倘若希望在不改變光圈和快門速度的狀態下讓拍攝相片更加明亮，提升ISO感光度也是個方法。

Rule 080 | 理解光圈與快門速度之間的關係

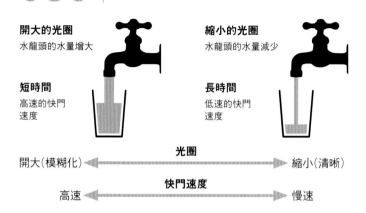

開大的光圈
水龍頭的水量增大

縮小的光圈
水龍頭的水量減少

短時間
高速的快門
速度

長時間
低速的快門
速度

光圈
開大（模糊化）◄──────► 縮小（清晰）

快門速度
高速 ◄──────► 慢速

所謂的光圈是藉由光圈開口大小的改變來調整光量，快門速度則是藉由光線照射影像感應器的時間長短來調整光量。在維持固定相片曝光狀態的前提下，一旦決定了快門速度或光圈設定後，其實也就等於決定了另一邊的設定值。在此就用水龍頭做例子，杯子裝滿水時代表完成相片拍攝。隨著水龍頭（＝光圈）關小，將會讓裝水（＝光量）所需的時間（＝快門速度）相對拉長。相反地，若是開大水龍頭，裝水的時間也會跟著縮短。

縮小光圈並調低快門速度

在相同拍攝場景和固定ISO感光度下，調整光圈設定並拍攝相片。當光圈縮小（F22）時快門速度會跟著變慢，從茶壺中倒出來的茶會變成模糊化影像。其中原因就在於光圈的縮小會減少捕捉到的光量，進而拉長曝光所需的時間。

光圈F5.6

光圈F22

Rule 081 | 因應被攝體選擇拍攝模式

一邊觀察周遭的明亮度一邊自行決定快門和光圈速度的搭配，其實是件相當困難的工作，為了便於使用者拍攝相片，各家廠牌相機上都準備了各種拍攝模式。舉例而言，在「快門先決自動」模式下，拍攝者只需決定自己想要的快門速度，相機就會自動調整光圈的設定參數。而在「光圈先決自動」模式下，一旦安排好光圈設定以後，相機就會為拍攝者設定最合適的快門速度。對於經常必須一邊拍攝一邊調整散景表現的Photo Styling而言，建議選擇「光圈先決自動」模式。

在光圈先決自動模式下，拍攝者無需擔心快門速度，只需決定光圈設定即可。另外別忘了使用三腳架。

調整適當的ISO感光度設定

身處陰暗場所時，相機的快門速度會變慢。雖然使用三腳架就能避免手振問題，若是碰上無法使用三腳架的場所或希望以高速快門拍攝相片的情形，調高ISO感光度是個有效的方法。

Rule 082 | 調高ISO感光度便能夠調高快門速度

【ISO6400】

以ISO6400搭配F6.3拍攝。所有被攝體都清晰呈現，畫面中充滿穩重高雅的感覺。

Canon EOS 5D Mark Ⅱ　光圈：F6.3　快門速度：1/40秒　ISO：6400　焦距：100mm　WB：手動白平衡

【ISO400】

以ISO400搭配F6.3拍攝。畫面中的被攝體都呈現晃動模糊，這是快門速度過慢的緣故。

Canon EOS 5D Mark Ⅱ　光圈：F6.3　快門速度：1/2秒　ISO：400　焦距：100mm　WB：手動白平衡

儘可能調低ISO感光度設定

　　ISO感光度是相機捕捉光線的能力。隨著感光度的提升，即使在陰暗的場所也能拍出明亮的相片，因此在碰上無法使用三腳架的狀況時，它能有效預防手振問題。此外，在明亮的場所時，若想用更快的快門速度拍攝相片，提升感光度也是一個方法。雖然ISO感光度是個非常便利的功能，但隨著感光度的提升，會出現畫質變差的缺點。拍攝時一邊思考影像畫質和快門速度之間的平衡點，一邊適度運用高感光度功能吧。

　　關於提升ISO感光度時影像畫質劣化的程度，隨著相機不同會有極大的差異性。有些高階機種即使身處於非常陰暗的場所，依舊能夠拍攝出令人滿意的美麗相片。此外，拍攝相片將用於網路或列印輸出，以及列印輸出時所使用的紙張大小等等，隨著最終用途的不同，對於影像畫質好壞的容許程度也會跟著改變。建議平常就嘗試以高感光度設定拍攝相片，藉此瞭解自己手邊相機的雜訊狀況和感光度的可運用範圍。

Rule
083 | 為了確保影像畫質不可過度提升ISO感光度

在此將左邊頁面相片的部分影像放大後做比較。從畫面中可以清楚看到，隨著感光度的提升會出現顆粒般的雜訊(高感光度雜訊)，進而使得整體影像畫質變差。因此於拍攝時請將提升感光度視為最後的手段，非到必要時不要輕易提升設定值。

ISO100　　　ISO400　　　ISO800

ISO1600　　　ISO3200　　　ISO6400

Rule
084 | 熟悉ISO感光度的設定方法

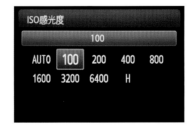

大多數的相機只要按下ISO感光度設定按鍵並且轉動設定轉盤，就能夠輕鬆調整ISO感光度。有些相機則可在選單畫面當中調整設定。

Column

可以自由安排光圈和快門速度調整幅度的自動ISO功能

ISO感光度也能設定為「自動」模式。這時候相機會偵測周遭的明亮度，並且自動安排最適合當下拍攝場景的ISO感光度設定。隨著相機的不同，有些甚至能事先設定最高感光度或最低快門速度來限制相機自動調整的範圍，即便如此，最好的方法還是一邊觀察周遭明亮度一邊自己親手設定感光度，最能確保影像畫質。

忠實重現色彩或運用色彩營造相片氣氛

藉由白平衡設定拍出內心期待的影像色彩

拍攝相片後,有時會發現影像色彩與實際物體大不相同。這是因為白平衡設定與拍攝現場實際光源不符的緣故。對此只要選擇正確的白平衡設定便能讓問題迎刃而解。

Rule 085 | 瞭解白平衡設定與相片色彩之間的變化關係

【白平衡:日光】

在日光設定下,正確地重現帶有著溫暖感的鮮豔紅色。

【白平衡:自動】

雖然看起來也不差,不過與內心所期待的畫面相比,整體帶有著藍色調。

配合拍攝現場的光源選擇最適當的白平衡設定

像是黃昏的光線帶有紅色調、陰天的光線帶有藍色調等,光線會隨著種類的不同而帶有各式各樣的色調。而所謂的白平衡設定,就是讓相機在各種光線下拍攝相片時,能讓被攝體避免受到光線色調的影響,進而拍攝出如同肉眼所見到的正確色彩。

關於白平衡功能的設定項目,一般除了交由相機自行判斷光源種類並且調整出最適當設定的「自動」模式外,還有「日光(直射陽光)」、「陰天」、「鎢絲燈(白熾燈)」等相機預設的白平衡項目,若是覺得上述功能都不夠理想,甚至能透過「手動白平衡」的方式自行安排設定參數。雖然白平衡設定的基本原則是配合拍攝現場的光源選擇設定,不過在用自然光拍攝Photo Styling相片時,首先選擇「日光」的設定,一旦結果不如預期再切換至其他的白平衡設定,而若是不知道該如何選擇,透過「自動」交由相機自行設定也是個方法。

此外,刻意選擇與現場光源不同的白平衡設定,則是能為影像帶來不同的色彩表現,營造出截然不同的氣氛,同樣也是一種表現的技巧。

自動

日光（直射陽光）

陰天

在室內的自然光照射下，分別以不
同的白平衡設定拍攝相片。自動、
日光、陰天下比較近似眼睛所看到
的色彩，而白光管和鎢絲燈則會有
明顯的色偏情形發生。

陰影

白光管（螢光燈）

鎢絲燈（白熾燈）

自動

日光（直射陽光）

陰天

陰影

白光管（螢光燈）

鎢絲燈（白熾燈）

體驗Photo Styling的相機基礎知識

086 | 活用白平衡設定營造相片氣氛

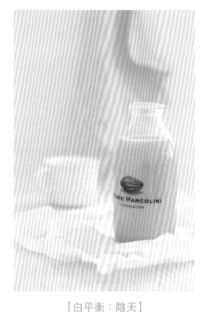 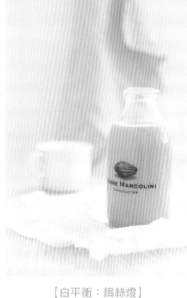

不拘泥於被攝體原本的色彩，以搭配濾鏡的感覺來表現出異於肉眼所見的畫面，這也是種充滿樂趣的方式。像是利用「陰天」的暖色系色調增添相片的溫暖感，或是利用「鎢絲燈」的藍色調展現清爽涼快的氣氛等，有著各式各樣的活用方法。

【白平衡：陰天】　　　　　【白平衡：鎢絲燈】

Rule
087 | 熟悉白平衡的設定方法

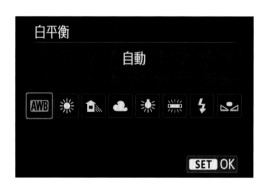

大多數相機上的白平衡設定，只要按下白平衡設定按鈕並轉動設定轉盤就能輕鬆調整。有些相機則可在選單畫面當中調整設定。

Column

若非常講求色彩重現的精準度就使用手動白平衡功能

想要更細膩地安排白平衡設定時，可以善加利用手動白平衡這項功能。除了透過拍攝白紙或灰卡的方式登錄白平衡設定的基準外，隨著光源和拍攝角度的改變也必須重新設定等，雖然使用上比較麻煩，不過因為能拍攝出高完成度的相片作品，在拍攝商品相片等工作用途上經常會用到這樣的技巧。

何謂飽和度、對比度、銳利度？

在形容相片的影像描繪時，經常會用到幾個主要的用語。這些用語也會出現在
相機的影像設定參數或後製軟體的功能項目當中，熟悉它們將有助於相片的拍攝。

Rule 088 | 認識飽和度、對比度、銳利度

體驗Photo Styling的相機基礎知識

飽和度：＋　　飽和度：－

飽和度

隨著飽和度的提升，色彩會變得清晰而鮮豔。雖然飽和度高的影像會帶給人華麗而充滿活力的印象，不過一旦過高有可能破壞原本滑順的色彩漸層，進而讓相片變得有如一張圖畫般，失去真實感。

對比度：＋　　對比度：－

對比度

對比度高的影像看起來很鮮明，反之則會變成色彩過淡的單調影像。有時也可利用高對比度表現「硬實感」，或用低對比度表現「沉睡感」。

銳利度：＋　　銳利度：－

銳利度

隨著銳利度的提升，在強調被攝體的輪廓下會讓影像看起來更清晰。相反地，當銳利度調低時，會讓影像邊緣帶有著光滲般的模糊感。

不做後製處理的人也必須記住的用語

柔軟、堅硬、素雅、華麗……，於欣賞一張相片的時候，可以運用各式各樣的詞彙來形容它的影像表現。不過因為這些形容詞畢竟是個人的感受，有時很難精準地讓他人瞭解其中內容，對此情形不妨善加運用「飽和度」、「對比度」和「銳利度」這三個詞彙。無論使用數位相機拍攝相片或以後製軟體修飾相片，都能在設定功能當中看見它們。當要請店家列印輸出相片影像，或是與他人談論相片內容，就能透過它們具體形容影像細節。其中「飽和度」代表了色彩的鮮豔度、「對比度」代表了影像中明亮部分與陰暗部分之間的明暗差，至於「銳利度」則代表影像輪廓的清晰感。

隨著相機廠牌的不同，使用者可以在名為「相片風格」、「Picture Control」等選單當中找到相片的細部設定項目。除了白平衡與ISO感光度等基本設定外，再搭配這三個調整項目的設定，將能更精確地呈現出自己期待的畫面表現。使用後製軟體修飾相片時，基本概念也和相機上的調整方式相同。

三腳架的選購技巧與正確的使用方法

在室內等陰暗的場所拍攝相片時,三腳架能有效避免影像振動模糊的問題。
對Photo Styling而言,它也是維持構圖安定性與微調拍攝角度所不可或缺的攝影器材。

Rule 089 | 認識三腳架的構造

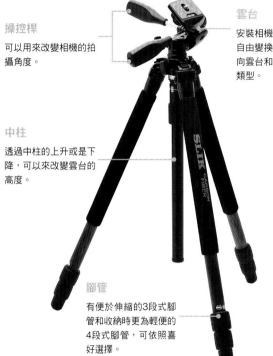

操控桿
可以用來改變相機的拍攝角度。

中柱
透過中柱的上升或是下降,可以來改變雲台的高度。

腳管
有便於伸縮的3段式腳管和收納時更為輕便的4段式腳管,可依照喜好選擇。

雲台
安裝相機的臺座。可以自由變換角度,共有三向雲台和自由雲台兩種類型。

三向雲台
可個別朝上下、左右、水平方向轉動的雲台。因為自由針對特定方向做微調,是拍攝Photo Styling相片的推薦選擇。

自由雲台
可以透過單一操控桿朝所有方向轉動的雲台,操作起來就像手持相機般,不過較難以針對單一方向作精確的微調。輕巧的設計便於外出攝影時隨身攜帶。

拍攝Photo Styling相片時不可或缺的三腳架

在陰暗場所拍攝時,一旦快門速度較慢就很容易因為手振或是相機振動而讓影像出現振動模糊的問題。雖然能以提升ISO感光度的方式改善上述的問題,但考量到要儘可能調低感光度設定來確保拍攝相片的高畫質表現,三腳架將是最佳的搭配器材。

除了因應上述的情形外,三腳架本身還有許多的優點,特別是在拍攝Photo Styling相片時,有了三腳架便不需要用雙手拿著相機,像是藉由反光板

微調打光角度、調整曝光補償或光圈設定等,拍攝者決定相片構圖後,可以在不移動相機的情形下對細部安排做調整,並且比較在不同情形下的畫面表現,從中挑選出最理想的相片作品。雲台方面,建議選擇可以細微調整拍攝角度的三向雲台。若要進一步預防振動問題,搭配自拍定時器便能更安心地拍攝相片。

三腳架的大小、重量、材質、段數等有著各式各樣的款式設計。只要能在拍攝相片時達到所需要的高度,並且穩固到無須擔心振動問題,剩下的就只要依照自己的喜好來選擇即可。

090 | 熟悉正確的三腳架使用方法

調整好腳管的長度後,下一步是展開腳管。正確的方式是鏡頭側一根腳管,拍攝者側為兩根腳管。

把相機裝到三腳架上。首先將雲台的螺絲鎖到相機底部的三腳架螺絲孔當中,以便固定相機。

腳管要先從粗的部分開始伸展。一般必須讓三根腳管伸展至相同的長度。

轉動雲台來調整相機的拍攝位置。過程中藉由觀景器或即時顯示畫面確認影像的拍攝範圍。

為了避免以慢速快門拍攝相片時發生相機振動的情形,自拍定時器是個十分便利的功能。

過度伸展中柱部分容易造成振動的問題,因此高度主要靠腳管的伸縮來調整,中柱部分的伸縮則是用在最後的微調上。

091 | 使用三腳架時建議搭配快門線或遙控器

為了避免按下快門按鈕時造成相機振動,除了自拍定時器外,快門線或遙控器也是推薦的好選擇。

092 | 選購三腳架的檢視重點

☐ 負重能力是否足以承載自己手邊相機與鏡頭的重量
☐ 腳管伸展到最長與最短時,三腳架的高度是否符合自己的使用需求
☐ 腳管的段數是3段或4段
☐ 三腳架本身的重量
☐ 材質為鋁或碳纖維
☐ 三腳架站立時是否穩固

以直幅方式
拍攝相片時

可以藉由雲台的轉動讓相機變成直幅攝影的狀態。倘若雲台與相機底部銜接的螺絲沒有鎖緊,可能會發生雲台被相機重量牽引而緩緩往下轉動的情形。因此固定當下要確實鎖緊螺絲。

體驗Photo Styling的相機基礎知識

可交換式鏡頭的基礎知識

可交換式鏡頭的問世，大幅拓展了相片表現的可能性。換鏡頭到底能帶來什麼樣的改變呢？
首先就從基礎知識一起來瞭解鏡頭的世界吧。

各式各樣可交換式鏡頭

鏡頭各部位的名稱

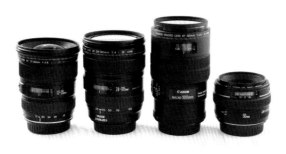

並非手邊擁有多款可交換式鏡頭就是件好事。最重要的是挑選出符合自己
拍攝想法和場景的鏡頭。

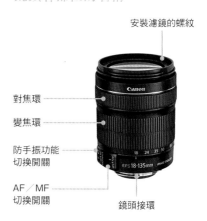

安裝濾鏡的螺紋

對焦環

變焦環

防手振功能
切換開關

AF／MF
切換開關

鏡頭接環

從鏡頭名稱瞭解鏡頭的性能資訊

EF-S 18-55mm F3.5-5.6 IS STM
① ② ③ ④ ⑤

① 鏡頭接環：Canon APS-C規格專用鏡頭。
② 焦距：從廣角端18mm到望遠端55mm的變焦鏡頭。
③ 最大光圈：在廣角端為F3.5、望遠端為F5.6。
④ 防手振功能：搭載了防手振功能。
⑤ 內建步進馬達：搭載了讓鏡頭運作靜音化、最適合拍攝短片的步進馬達。

每款鏡頭的名稱總是帶有著許多的英數字，雖然乍看之下給人艱深複雜的感覺，不過只要瞭解當中的意義，其實只要從名字就能得知鏡頭的性能資訊。雖然廠牌的不同可能會讓標示的名稱內容有些差異，不過基本上大多都會包含鏡頭接環、對焦距離、最大光圈、防手振功能和是否內建超音波馬達等資訊。

鏡頭的焦距和最大光圈

　　可交換式鏡頭是相機有趣的一項設計。它讓拍攝者只需更換鏡頭，就能讓相片的影像範圍、散景表現和銳利度等展現截然不同的效果。

　　談到影響相片表現的鏡頭要素，最重要的兩點就是焦距和最大光圈。焦距是一個以mm（釐米）為單位寫在鏡頭名稱裡的數字，隨著焦距拉長，雖然能讓遠處被攝體在相片上的影像變大，但是相對視角（影像範圍）也會變狹窄。相反地，當焦距變短時，視角會變寬，進而讓相片能拍下更廣範圍的影像。

　　至於最大光圈，則代表了鏡頭光圈開大到極限狀態時的光圈值。這個數值會隨著鏡頭而有所不同，最大光圈數值越小的鏡頭，越是能夠拍出美麗散景效果的明亮鏡頭。

　　相機本體與可交換式鏡頭之間也有所謂的相容性問題。鏡頭與相機銜接的部分稱為鏡頭接環，唯有接環規格與相機相同的鏡頭才能搭配使用。即便是一家廠牌旗下的鏡頭，隨著款式的不同，有可能會採用不同規格的鏡頭接環，因此選購時必須先注意自己手邊相機的接環規格，再從符合條件的鏡頭當中挑選喜歡的鏡頭。

Rule 093 | 瞭解焦距與視角之間的變化關係

35mm

55mm

105mm

隨著焦距拉長會變成望遠模式,雖然能讓遠距離的被攝體拍起來有如在眼前般,但是視角相對會變狹窄。而隨著焦距縮短則會變成廣角模式,拍攝的影像範圍也會更寬廣。廣角鏡頭雖然適合拍攝遼闊景色等情形,不過因為所拍攝的影像會出現彎曲變形的問題,所以並不適合桌上靜物攝影等捕捉眼前被攝體的場景。

體驗Photo Styling的相機基礎知識

Rule 094 | 影像感應器尺寸與35mm規格換算焦距

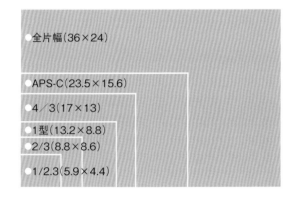

隨著相機的機種不同,影像感應器(感光元件)的大小也會有所差異,因此即便使用相同焦距的鏡頭,在不同的影像感應器尺寸下,視角也會跟著變化。舉例而言,在使用焦距50mm鏡頭的前提下,分別以搭載全片幅影像感應器的數位單眼相機和搭載4/3規格影像感應器的相機拍攝相片,全片幅相機可以正確地拍出標準鏡頭焦距下的影像,不過在4/3相機上會隨著視角變狹窄而拍出有如望遠鏡頭的影像。

	影像感應器尺寸(mm)	換算倍率
全片幅(35mm規格)	36.0×24.0	1.00
APS-C(Nikon)	23.6×15.6	1.53
APS-C(Canon)	22.3×14.6	1.61
4/3	17.3×13.0	2.00
1型(Nikon1等)	13.2×8.8	2.73
1/2.3型 (大多為輕便型數位相機)	6.2×4.6	5.60

即使是相同焦距的鏡頭,因為必須得知影像感應器尺寸才能掌握視角,感覺相當不便。為了解決這樣的問題,除了全片幅鏡頭外,各款鏡頭會標註「35mm規格換算焦距」,它代表了各鏡頭的焦距在35mm規格(全片幅)拍攝相片時,相當於多少mm。

左邊表格中,列出各種影像感應器尺寸下計算「35mm規格換算焦距」所需乘上的倍率。舉例而言,將50mm鏡頭安裝到APS-C規格相機上時,藉由50×1.5=75可以算出35mm規格換算焦距為「75mm」(Canon機種則是50mm×1.6=80mm)。

用標準變焦鏡頭來拍攝Photo Styling

變焦鏡頭的最大特色，就是單款鏡頭可以涵蓋廣範圍的焦距。

雖然即使開大光圈也比較難創造出色的散景效果，但若運用得宜，仍舊能拍出美麗的作品。

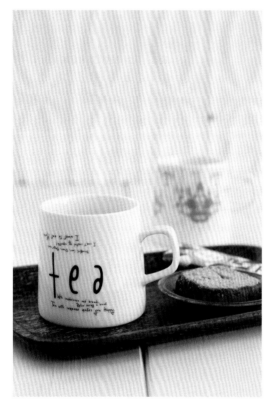

變焦鏡頭依照焦距分成了廣角型、標準型、望遠型，另外還有高倍率變焦型等多樣種類。

【對準對焦點】

使用變焦鏡頭的50mm來拍攝相片。只要在拍攝位置、被攝體和背景位置等細節多下功夫，F4依舊能有這樣的散景表現。

Canon EOS 450D　光圈：F4　快門速度：1/100秒
ISO：400　焦距：50mm　WB：手動白平衡

將變焦鏡頭當成定焦鏡頭來使用

關於變焦鏡頭，隨著變焦環的轉動可改變焦距，進而因應從風景到人像等各式各樣的被攝體，是一種相當便利的鏡頭類型。一般與相機搭配販售的套裝鏡頭，大多都會選擇18～55mm左右的標準變焦鏡頭。

一般而言，與焦距固定的定焦鏡頭相較之下，兩者將光圈開大到相同的設定時，變焦鏡頭展現出來的散景效果會不如定焦鏡頭來得明顯，即便如此，這樣並不代表變焦鏡頭本身不適合用來拍攝Photo Styling相片。在此就來向大家介紹有效運用變焦鏡頭的拍攝技巧以及能夠為相片創造美麗散景效果的方法。

當使用變焦鏡頭拍攝Photo Styling相片時，請忘記它是款變焦鏡頭的事實，將它當成定焦鏡頭來使用，這是拍出美麗相片的捷徑。具體而言，將變焦鏡頭的焦距固定在50mm（若是APS-C規格相機相當於80mm左右），接著靠拍攝者自己一邊朝前後方向移動，一邊尋找能讓被攝體最美麗呈現的拍攝位置，這樣便能拍出鮮少彎曲、背景部分的散景效果也理想呈現的相片作品。

Rule 095 | 營造散景效果的4項關鍵

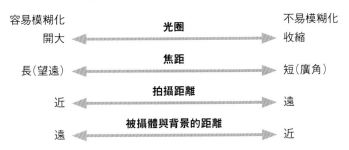

容易模糊化	**光圈**	不易模糊化
開大	◄──────►	收縮
	焦距	
長（望遠）	◄──────►	短（廣角）
	拍攝距離	
近	◄──────►	遠
	被攝體與背景的距離	
遠	◄──────►	近

談到散景效果時，雖然第一個想到的大多都是光圈設定，不過除了光圈外，焦距、拍攝距離、被攝體到背景之間的距離等，這些也都息息相關。焦距越長，散景的效果也會越顯著。再來，當拍攝距離（從相機到對焦點鎖定位置的距離）越近，散景效果也會越顯著。至於被攝體（對焦點鎖定位置）與背景之間的距離越遠，背景的散景效果會越明顯。

Rule 096 | 焦距與背景散景效果的變化關係

100mm

40mm

分別使用變焦鏡頭的廣角端與望遠端，以被攝體在畫面中呈現相同大小為前提，調整被攝體與相機的距離並拍攝相片，兩者的光圈設定同為F5.6。比較兩者的背景，可以發現望遠端拍攝的影像範圍比較狹窄，但散景效果比較顯著。

Rule 097 | 被攝體到背景的距離與散景效果變化關係

被攝體與背景相近

被攝體與背景遠離

從左邊的範例相片可以得知，被攝體離背景較遠的相片，散景效果比較顯著。關於散景，離對焦點鎖定位置越遠，散景效果就會越大。同樣地，讓相機貼近被攝體也能加強背景的散景效果。

嘗試使用定焦鏡頭

所謂的定焦鏡頭，就是指焦距固定的鏡頭。雖然有著無法變焦的缺點，
但也有著許多變焦鏡頭所無法比擬的魅力。

Rule 098 | 定焦鏡頭可拍出美麗的散景效果

【以50mm定焦鏡頭拍攝】

以最大光圈F2.8拍攝相片，背景呈現鮮明而
美麗的散景效果。

Canon EOS 450D　光圈：F2.8　快門速度：1/
250秒　ISO：400　焦距：50mm　WB：手動白
平衡

【以變焦鏡頭的50mm拍攝】

以50mm焦距下的最大光圈F5.6拍攝相片，
雖然也能看出散景效果，但這已經是極限。

Canon EOS 450D　光圈：F5.6　快門速度：1/
60秒　ISO：400　焦距：50mm　WB，手動白平
衡

許多定焦鏡頭不僅明亮，而且能拍出美麗而鮮明的散景效果

　　定焦鏡頭與變焦鏡頭的不同之處，在於定焦鏡頭
只能夠使用單一的焦距，想要改變被攝體在相片中
的大小時，拍攝者必須親自拿著相機靠近或是遠離
被攝體。若想以不同的焦距拍攝相片，又無法自行
靠近或遠離被攝體的時候，則必須備齊各種不同焦
距的定焦鏡頭，並且根據需求不斷替換鏡頭才行。
聽到這裡，各位或許對於定焦鏡頭會產生「不便」的
印象，但其實定焦鏡頭也有著變焦鏡頭所無法比擬
的獨特魅力。在描繪性能方面，與變焦鏡頭相較之
下，定焦鏡頭大多都是最大光圈值比較小（也就是
光圈比較大）的明亮鏡頭，除了能拍出醒目而美麗
的散景效果外，善於應對陰暗的場所，整體畫質也
比變焦鏡頭來得出色。以我個人而言，拍攝Photo
Styling相片時經常使用在35mm規格換算下大約
為80mm的焦距，即使搭配變焦鏡頭，幾乎也都
是使用這樣的焦距，既然如此，不如一開始就選擇
定焦鏡頭，讓相片表現更上一層樓。

Rule 099 | 適合拍攝Photo Styling相片的焦距為 80mm（35mm規格換算下）

對於拍攝Photo Styling的相片而言，在35mm規格換算下焦距80mm左右的鏡頭最為合適。左邊相片為各廠牌50mm定焦鏡頭的一例。鏡頭名稱的「50mm」代表了安裝於全片幅相機時的焦距，若是安裝在APS-C規格相機上，等效焦距就會剛好相當於80mm左右，在此列出三顆來提供各位做個參考。

Canon
EF接環專用鏡頭
EF 50mm F1.8 Ⅱ
（全片幅／APS-C）

Nikon
F接環專用鏡頭
AF-S NIKKOR 50mm
F1.4 G
（全片幅／APS-C）

SONY
APS-C無反光鏡
單眼相機專用鏡頭
E 50mm F1.8 OSS

Rule 100 | 若是微距鏡頭還能貼近小巧的被攝體拍攝相片

所謂微距鏡頭，它也是定焦鏡頭的一種，其最大特色在於有著相當短的最短拍攝距離，可以在非常貼近被攝體的狀態下拍攝相片。除了讓小巧的被攝體佔滿畫面外，背景也會展現顯著而美麗的散景效果。不僅是拍攝花朵或昆蟲的必備鏡頭，也能夠像一般鏡頭一樣與被攝體拉開距離拍攝相片，因此也是拍攝Photo Styling相片的利器之一。

【以標準變焦鏡頭拍攝相片】
若使用標準變焦鏡頭，再靠近被攝體將會無法對焦。

【以微距鏡頭拍攝相片】
以近拍的方式讓小巧被攝體在相片中的影像尺寸變大。拍攝時要注意手振容易變明顯的問題。

Canon
EF 50mm　F2.5
輕便型微距鏡頭

Column

最短拍攝距離與有效距離

鏡頭的「最短拍攝距離」是指鏡頭貼近被攝體（對焦點可對準被攝體）的極限距離。更具體而言，這是指相機影像感應器表面（焦平面）到被攝體之間的距離。雖然「有效距離」聽起來與最短拍攝距離很相似，不過它是指前鏡片的前端到被攝體之間的距離。

實地學習Photo Styling拍攝技巧、取得檢定資格的工作室

日本Photo Styling協會　http://photostyling.jp/

課程是由學習Photo Styling的講座和實地拍攝兩部分所構成。除了總部的東京‧自由之丘外，還可以在日本各地的檢定教室參加課程。

　　日本Photo Styling協會的成立目的，是以學習Photo Styling技巧和實際練習拍攝相片為中心，培育出拍攝Photo Styling相片的人才，並將Photo Styling推廣到一般生活中。透過參加檢定課程，學習在一般日常生活中拍攝Photo Styling相片的相關技術後，就能參加Photo Styling的檢定考試。一旦通過了Photo Stylist的1級檢定，並且取得指導者的資格之後，就能夠以指導者的身分來開班授課。

　　隨著網路時代的來臨，像是透過網路來表現自己內心的想法或感受、向其他人提出自己的相片作品、藉由相片展示想要販賣的商品等，能夠活用相片作品的機會大幅增加。若要吸引他人的目光、贏得更多的機會，相對就必須要拍攝出更有表現力、品質更出眾

的作品。不像過去著眼點主要擺在光線或曝光等相機設定上，如今隨著相機技術的大幅進化，即使單靠相機的自動模式，依舊能拍攝出一定水準的相片，這也使得「被攝體擺設方式」、「構圖搭配」、「被攝體的選擇」等細節安排的重要性抬頭，換言之就是本書所強調的Photo Styling技術。

　　如今的相片作品已經不再只是成功拍攝相片罷了，讓相片變得更可愛、更華麗、更美麗等，若要滿足世界上形形色色的喜好或需求，Photo Styling將是個不可或缺的技術。至於Photo Stylist，則是熟知各式各樣的相片表現技術，而且能運用在相片拍攝上的專業人材，我們也由衷地希望能透過她們的活躍與實地教學，將Photo Styling技術推廣給更多人認識與學習。

主要的課程介紹

Photo Styling入門講座

認識拍攝Photo Styling相片的竅門，介紹基礎理論的講座。先從相機預設功能的使用方法開始，像是「拍攝Photo Styling相片簡單嗎？」、「我也能辦到嗎？」、「如何才能拍攝出可愛的相片？」等，課程中一邊回答初學者常見的疑問，一邊瞭解拍攝出色相片的相關知識。

Photo Stylist2級檢定・基本課程

在2級基本課程裡，是以4個月的密集課程讓學員實際熟悉拍攝相片的基礎技術，並學會將Photo Styling運用在可愛、美麗相片當中。不僅是從未接觸過相機的初學者，像是腦中已有拍攝相片的基礎概念，但卻無法順利拍出內心期望相片的人等，都建議參加這個階段的講習課程。

Photo Stylist準1級認定・進階課程

為已參加2級基本課程學員所準備的講座，目的是培養Photo Styling的構圖技巧和面對各種場景時能隨機應變的反應力。除了提升學員Photo Styling所需的被攝體選擇技巧和構圖表現力以外，針對各式各樣的場景實際體驗，可以應用其中的概念和創意。

Photo Stylist1級・講師課程

對於目標成為Photo Stylist的成員，傳授她們在日後教學時所需的Photo Styling技術力，讓她們瞭解向其他學員「解說」、「傳授」、「表現」的技巧。而Photo Stylist的使命，就是透過美學為社會和諧與人與人之間的交流盡一份心力。

Photo Styling・創意研究班

在創意研究班當中，目的是要培育Photo Styling的專業人才，一邊掌握日新月異的流行和社會潮流，一邊不斷研發創新專業的Photo Styling技巧。對一位頂尖的Photo Stylist而言，為了提出更有魅力、更能讓人感受其中意境的相片作品，必須不斷收集資訊與加強技術力，才能讓作品不斷創新與突破。

在創意研究班當中，協會理事長窪田千紘小姐每個月都會在課堂當中介紹最先端的Photo Styling資訊。

從Photo Styling的解說到拍攝技術，都有詳盡的解說指導。

在課堂拍攝最新Photo Styling相片，實際體驗拍攝畫面安排與剪裁的感覺。

At the heart of the image

影像・從心

Nikon

85
million
NIKKOR

2014年1月全球Nikkor鏡頭，銷售突破8,500萬支

I AM SUPER MICRO

AF MICRO NIKKOR 60mm f/2.8D

AF-S MICRO NIKKOR 60mm f/2.8G ED

AF-S MICRO NIKKOR 105mm f/2.8G ED VR

AF-S MICRO NIKKOR 85mm f/3.5G ED VR

 榮泰貿易股份有限公司 台北市懷寧街90號6樓　電話：（02）2311-7975（代表）
本公司能提供Nikon原廠指導、維護、保養及修理、服務之台灣地區代理。網址http://www.nikkor.com.tw

感受嶄新的攝影‧心‧體驗～

空氣感寫真

「空氣感寫真」（Airy Photo），是一種藉由在構圖時，
刻意留白、將白平衡偏移並且讓影像呈現明調（High Key），
也就是手動加上正向曝光補償的一種表現手法。
其影像效果，與眾人所喜愛的「日系清新」寫真，
有著異曲同工的效果與表現。

藉由「空氣感寫真」的表現手法，
將現場吹拂的微風也拍進相片當中。
讓他人在欣賞這些相片時，
也能有如身歷其境般感受到現場吹拂的微風。

真心希望購買本系列書籍的你，
能夠學習並體驗到空氣感寫真表現的無窮魅力。

也希望「空氣感寫真」，能帶給所有人歡笑與感動。

www.spp.com.tw

售價／399元　　售價／420元　　售價／399元

18.8X all-in-one™
ZOOM LENS

Focal length: 28mm Exposure: F/10 15.0 sec ISO100 © Ian Plant

16mm　35mm　50mm　100mm　300mm

16-300mm F/3.5-6.3 DI II VC PZD MACRO

革命性 16mm 廣角，高倍率變焦新標準。

焦段涵蓋廣角至望遠，搭載騰龍專利 VC 防震補償(四級防手震)、
PZD 壓電驅動器(全時手動對焦)，世界第一支 18.8 倍變焦鏡頭。
(* 截至 2014 年 3 月)

1:2.9 Macro

榮獲 EISA 2014-2015
歐洲最佳變焦鏡頭獎

Model B016
For Canon, Nikon and Sony*

*因Sony數位SLR已具防震功能，搭配Sony相機使用之鏡頭不包含VC影像穩定功能。

2015年3月20日至2015年6月30日 期間限定大方送
期間內購買 TAMRON Model B016，將保卡登記聯連同發票影本一併寄回，
贈 TOYOYAMA 67mm 薄框多層塗膜保護鏡 與 B016 特製紀念版悠遊卡。

三年保固+三日完修 本公司不提供水貨付費維修服務

總代理：俊毅實業股份有限公司
台北市中正區杭州南路一段115號4樓
(02)2321-8258 www.tamron.com.tw

TAMRON
New eyes for industry